T0169702

FUYEZ LE GUIDE !

Yoram Leker

FUYEZ LE GUIDE !

L'art en petits morceaux
à l'usage des mauvais esprits

PARIS

LES BELLES LETTRES

2014

www.lesbelleslettres.com
Retrouvez Les Belles Lettres
sur Facebook et Twitter

© *2014, Société d'édition Les Belles Lettres,*
95, boulevard Raspail, 75006 Paris.

ISBN : 978-2-251-44516-8

« Il y a deux façons de ne pas aimer l'art. L'une est de ne pas l'aimer. L'autre est de l'aimer de façon rationnelle. »

Oscar WILDE

INTRODUCTION

Entendons-nous bien, je n'ai rien contre les guides, à l'exception bien sûr de ceux qui se décrètent spirituels ou suprêmes. Les autres, qu'ils soient bleus, rouges, verts, ou de montagne, je veux les assurer ici de ma plus haute considération. J'irai jusqu'à affirmer qu'il faut suivre les derniers avec la même constance que la pluie suit le beau temps, sous peine de précipitation.

Cet ouvrage ne saurait donc, en aucune façon, être interprété comme une entreprise de dénigrement de cette honorable profession, même si, je le confesse, j'ai toujours eu quelques réticences à l'égard des visites guidées. Peut-être n'était-ce qu'une allergie aux autocars, aux voyages de groupe ou aux crépitements des flashes des appareils photos.

Mais pour la personne du guide, j'ai toujours éprouvé le plus profond respect, ne serait-ce qu'en raison de la dignité avec laquelle il arbore la plupart du temps son fanion, sa bannière ou son pompon, qui, de mon point de vue, confine à l'héroïsme. Et Dieu sait que les entreprises touristiques poussent quelquefois très loin le ridicule. Je me souviens avoir ainsi croisé une grande et jolie guide à la tête d'un groupe de touristes Inuits, que son sadique de patron avait équipée d'un sceptre à l'effigie de Blanche-Neige en guise de signe de ralliement. Elle a soutenu mon regard ironique et m'a sorti : « On rentre du boulot ! »

Le titre « Fuyez le guide ! » n'a donc d'impératif que le mode.

Il invite le lecteur à considérer d'entrée que le contenu de ce livre, bien qu'il se présente sous la forme d'un commentaire d'œuvres sérieuses, n'est au fond qu'un prétexte à divertissement.

S'il tient son défi, il vous aura fait sourire. Peut-être même vous donnera-t-il l'envie de vous rendre dans les expositions pour vous faire votre propre cinéma devant des tableaux quelquefois rendus austères par l'histoire trop officielle qui leur colle à la toile.

Dans le cas contraire, je ferai simplement appel à votre indulgence pour cette entrée par effraction dans les grands musées nationaux. Pardonnez-moi, mais je n'avais pas les clés.

01

Véronèse

*Le Retour du doge Andrea Contarini à Venise après
la victoire des Vénitiens sur les Génois à Chioggia*

(1585-1586)
Huile sur toile (très, très grande)
Palazzo Ducale, Venezia

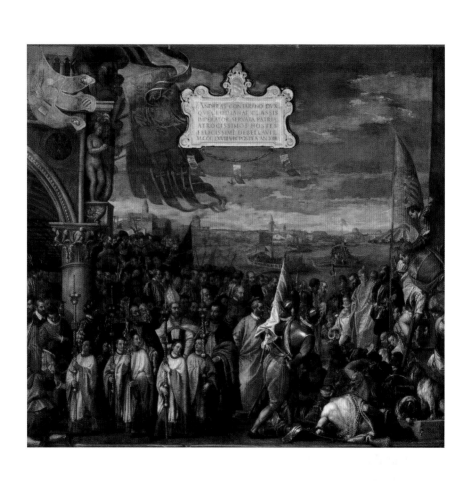

Au détour d'une jeunesse délurée, Andrea Contarini croisa un voyant qui lui prédit qu'il deviendrait doge, mais en contrepartie, il serait confronté à de grands malheurs. Un demi-siècle plus tard, toujours secoué par la sinistre prédiction, il assista à sa propre élection et tenta même de s'y dérober, sans succès. Il fut finalement contraint d'accepter sa nomination sous peine de bannissement et de confiscation de ses biens.

Il est heureusement inutile de nos jours d'assortir l'élection de nos dirigeants d'une quelconque menace pour les persuader d'occuper leurs fonctions. La démission est une pratique désormais largement tolérée dans la sphère politique, sans pour autant susciter d'abus.

Conformément à la prophétie, les années qui suivirent furent catastrophiques, marquées par des guerres et une crise économique sans précédent, jusqu'à la défaite totale contre les Génois, et pour finir, le siège de Venise en 1379. La chute de la république n'était plus qu'une affaire de jours et personne n'aurait misé un ducat sur la tête du vieux doge. C'est alors qu'Andrea Contarini, sans le moindre égard pour ses 80 ans, prit la tête d'une flotte de quarante navires, écrasa l'ennemi, et fit enfin à Venise le retour triomphal illustré par Véronèse.

Cet hommage, exhibé en pleine salle du conseil majeur du Palazzo Ducale, est le résultat d'une commande passée

par Pasquale Cicogna, 88e doge de Venise, également octogénaire, et lui-même élu contre son gré au 53e tour d'un interminable scrutin, alors qu'il ne s'était pas même présenté à l'élection. Décidément, on ne se bousculait pas pour le poste ! Il est vrai que le doge avait pour obligation de « se fiancer avec la mer Adriatique », qui a la réputation d'être plutôt froide, mais est-ce là une raison suffisante pour refuser un job en or ?

Le déjà très populaire Véronèse aurait facturé cet authentique péplum au nombre de personnages représentés, ce qui a dû coûter bonbon.

Le comptage des figurants sur la toile aurait d'ailleurs constitué un moment clé dans l'histoire du tableau, car Véronèse, furieux de se voir refuser la prise en compte des passagers des deux bateaux du fond, aurait craché sur la figure du doge — pas celle de Cicogna, celle de Contarini. Cette anecdote expliquerait la présence de la tache rouge que l'on distingue sur la manche du doge, et révélerait incidemment que le malheureux Véronèse était déjà atteint de phtisie à l'époque, sans doute contractée auprès d'une dame de petite vertu, mais nous nous éloignons de notre sujet.

D'autant que le tableau ne fait apparaître aucune femme, et ça vraiment, il fallait le faire. Certes, le doge Andrea Contarini n'était plus dans sa première jeunesse, ni à proprement parler un apollon. Mais de là à ce qu'il n'y ait pas la moindre femme du côté de la place Saint-Marc à son retour d'une guerre héroïque contre Gênes, il y a un pas que Véronèse franchit un peu allègrement, au risque de tomber dans le grand canal. Quand on sait que Véronèse ne pratiquait pas la natation, et qu'il avait horreur de l'eau au point de n'avoir pas laissé la moindre aquarelle, l'on se doute qu'il y a là probablement un message.

L'interprétation proposée en son temps par Velasquez, à savoir l'homosexualité supposée d'Andrea Contarini que suggérerait subtilement ce parti pris, fut aussitôt abandonnée sous la pression du pape Sixte Quint, fervent partisan de la peine de mort et redoutable inquisiteur, mais c'est une tout autre histoire.

Attardons-nous quelques instants sur les enfants de chœur, représentés au premier plan. Ils sont cinq, tout de blanc vêtus, et l'on relève l'habileté de Véronèse à faire porter leur regard dans des directions différentes. Bien sûr il est possible que ces cinq-là ne puissent pas se voir en peinture, qu'ils s'ignorent donc ostensiblement, mais ce ne serait pas très catholique. Il doit donc y avoir une autre raison.

Précisons que l'on croyait à l'époque à l'existence d'un cinquième point cardinal, le centre, ce qui expliquerait au passage l'erreur de navigation commise un siècle plus tôt par Christophe Colomb, dont il me revient qu'il mourut de la goutte, un comble pour un marin de cette trempe.

Le regard des gamins dans les cinq directions cardinales sous-entend ainsi que le doge peut vous tomber dessus de n'importe où, message politique qui n'est pas sans rappeler le tag laissé sur les murs du Palazzo Ducale par Marco Antonio Bragadin, célèbre avocat, qui avait écrit « Attention, doge méchant ». Heureusement l'inscription fut rapidement effacée par une crue de la lagune, et Pasquale Cicogna eut d'autant moins le temps de la voir qu'il était atteint d'une cataracte partielle du cristallin.

Velasquez, toujours lui — grand admirateur de Véronèse au point d'adopter un nom de consonance identique — vit dans les cinq enfants de chœur une représentation des cinq sens, mais l'Église condamna le toucher, réduisant les

sens au nombre de quatre, et à néant l'hypothèse émise par le peintre espagnol qui ne fut pas loin de subir le même le sort. Ce fut d'ailleurs le dernier commentaire connu de Velasquez à propos de Véronèse, encore que certains lui prêtent, sur son lit de mort, ces mots à propos de son idole : « et pourtant il touchait ».

02

Diego Velasquez
Vieille femme faisant frire des œufs

(1618)
Huile sur toile (100,5 cm x 119, 5 cm)
National Gallery of Scotland

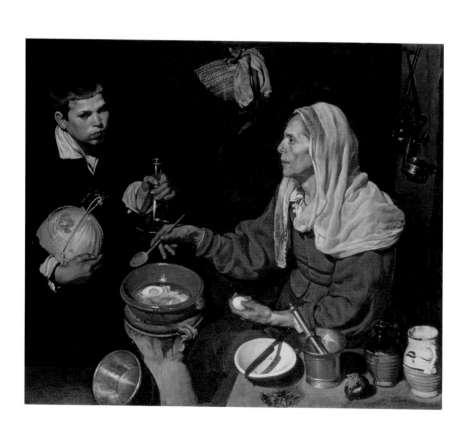

Velasquez fut soumis dans son enfance à un régime excessivement riche en œufs, rude épreuve qui trouva son exutoire dans cette œuvre, premier succès en même temps que véritable cri d'émancipation du jeune maître. À sa vue, sa mère, meurtrie, se serait écriée : « Jamais je n'aurais fait frire tes œufs dans une cassolette ! »

Sa relation avec son fils aîné en fut sensiblement affectée, jusqu'à la *Scène de cuisine* exécutée aux alentours de 1620, dans laquelle le peintre revint à l'usage de la poêle à frire, premier pas d'une longue entreprise de réconciliation.

Mais bien au-delà de son effet cathartique et du règlement de compte familial qui s'ensuivit, ce tableau aura marqué les esprits comme la préfiguration d'un genre alternatif, courant qui fut tué dans l'œuf par la toute puissante Contre-Réforme, qui imposa l'école baroque.

Il faut dire que Diego Rodriguez De Silva y Velasquez n'y est pas allé avec le dos de la cuillère et que sa *Vieille femme faisant frire des œufs* renferme des ingrédients notoirement indigestes pour l'Église de son temps.

Tout d'abord le blanc d'œuf, et plus encore, la focalisation sur ses différents états, furent perçus comme une parodie grossière de la doctrine de la transsubstantiation[1], récemment réaffirmée par le concile de Trente.

1. Changement de la substance du pain et du vin opéré au cours de la messe, à l'eucharistie, par la consécration en la substance du corps et du sang de Jésus-Christ (ne subsiste du pain et du vin que les apparences).

Il y a ensuite le melon d'hiver ficelé et incliné, tenu par l'enfant à distance de la cassolette en terre cuite, circulaire et insolemment statique sur son réchaud. Il fallait être aveugle pour ne pas y voir un appui outrageux à la théorie de l'héliocentrisme défendue par Galilée, et sèchement censurée deux ans plus tôt par le Saint-Office.

Que dire enfin du regard inerte des deux protagonistes, si ce n'est qu'il jette le doute, à tout le moins, sur le dogme de l'immortalité des âmes ?

Au pape Innocent X, dont il réalisera le portrait en 1650, Velasquez jurera qu'il ne faut voir dans sa *Vieille faisant frire des œufs* qu'une œuvre culinaire et, pour preuve de sa bonne foi, il ira jusqu'à offrir de l'amender, en ajoutant une tranche de bacon dans la cassolette. Il mourra dix ans plus tard sans jamais honorer cette promesse, mais, par un clin d'œil de l'Histoire, c'est Francis Bacon lui-même qui reprendra le portrait du pape Innocent X, qu'il figurera assis, bouche ouverte, sur un Saint-Siège transformé en chaise électrique.

Cependant, ne voir dans la *Vieille femme faisant frire des œufs* qu'un simple pamphlet politique serait une approche réductrice du tableau, car Velasquez signe par ailleurs ici un authentique thriller avant l'heure.

Il règne dans cette sombre cuisine une ambiance pesante, qui n'est pas sans évoquer *Hansel et Gretel*, voire *Le Petit Chaperon rouge*. Il sera relevé à ce propos que ni Charles Perrault, ni les frères Grimm, ne consacreront en fin de conte la moindre épigraphe en hommage au grand maître baroque.

Mais laissons de côté ces considérations fielleuses pour entrer véritablement dans le vif du sujet.

Une vieille femme à l'aspect particulièrement peu engageant, est en train de frire deux œufs, sous le regard éteint et jauni d'un garçon d'une douzaine d'années.

L'on devine que l'enfant, apparemment résigné, est le destinataire du repas qui mijote dans un bain d'huile, narguant les règles diététiques les plus élémentaires.

De plus, la vieille, qui semble avoir perdu tout sens des proportions, intime au malheureux gamin l'ordre de verser un supplément d'huile depuis la carafe qu'il tient à sa disposition. Car la bougresse, qui ignore manifestement les conséquences désastreuses de tels abus sur le foie d'un jeune hépatique, s'apprête à frire un troisième œuf, qu'elle tient, résolument, dans sa main gauche.

Velasquez, impitoyable, ne laisse place à aucune équivoque. L'assiette vide au premier plan souligne, au besoin, que chez ces gens-là, on ne gâche pas la nourriture. Le petit garçon devra tout ingurgiter, y compris l'oignon et les piments à portée de la vieille et déjà sur le point de relever l'indigeste friture, et l'on tremble à la seule idée des brûlures d'estomac qui, dans quelques minutes, tenailleront notre innocent convive.

Consterné par cet enchaînement implacable, notre regard se perd maintenant sur quelques détails. Il y a tout d'abord ce châle dégoûtant dont la vieille a fait un torchon à l'aide duquel elle vient sans doute d'essuyer la vaisselle. Et puis ses mains, comme ses ongles, sont d'une couleur douteuse. Pour noircir encore le tableau, une fine pellicule blanchâtre flotte à la surface de la carafe d'huile laissant supposer, dans le meilleur des cas, qu'elle a ranci.

Nul besoin d'avoir soutenu une thèse en hygiène médicale pour émettre quelques réserves, à tout le moins, au sujet de l'espérance de vie du malheureux gamin. Pour

celui qui possède des informations sur la pharmacopée et les pratiques médicales en 1618, c'est la question même de sa survie à court terme qui fait débat.

C'est à ce moment précis, où tout espoir semble perdu, que nous saute aux yeux un objet central du tableau auquel on n'avait pas suffisamment prêté attention. Bien sûr que l'on avait remarqué le grand couteau de cuisine en travers de l'assiette blafarde, mais ce fut pour le remiser aussitôt dans le tiroir des ustensiles inutiles, en compagnie de la cuillère de bois, du mortier et du pilon de cuivre. Mais à présent que l'on recherche désespérément une issue au piège fatal qui se referme sur la victime, le fameux couteau nous apparaît soudain sous un autre jour, avec son ombre menaçante et sa lame aiguisée. En scrutant à nouveau le regard du garçon, l'on se prend même à y déceler un certain trouble, au point d'en conclure que c'est précisément de cet instrument providentiel qu'il détourne les yeux.

Sans doute l'aspiration inavouable qui lui a effleuré l'esprit est-elle déjà en train de tracer son chemin dans le nôtre, ouvrant ainsi à nouveau le champ des possibles. Et c'est là tout le génie du grand Velasquez qui opère, laissant son spectateur dans l'état réconfortant d'indétermination auquel il aspire car, comme le disait justement Nietzsche, « ce n'est pas le doute mais la certitude qui rend fou ».

03

Pietro Paolini
Un artigiano di strumenti matematici

(1640)
Huile sur toile (87,3 cm x 66,5 cm)
Museo Nazionale di Villa Guinigi, Lucca

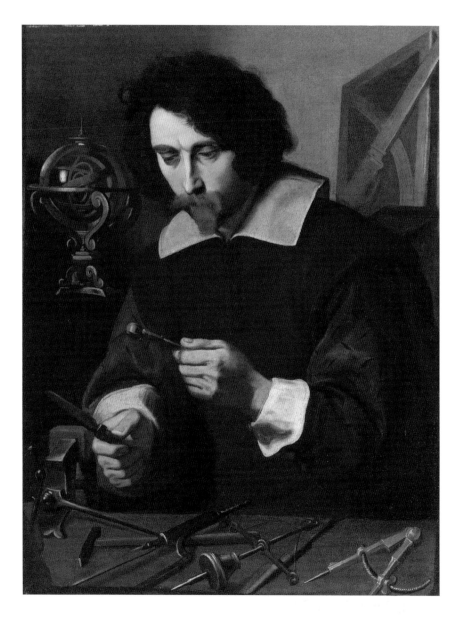

Un artisan d'instruments mathématiques ? Quel rapport peut-il y avoir entre cet expert du monde tangible et la plus abstraite des matières ?

C'est un peu comme si vous poussiez la porte d'un artisan et lui demandiez de vous confectionner un instrument philosophique, par exemple une hypothèse, et qu'il vous répondait, le tournevis à la main : « d'école ou de travail ? »

Comment notre peintre baroque va-t-il s'y prendre pour soutenir la gageure ?

N'ayons pas peur de paraître stupides, et posons donc à haute voix cette question, qui nous turlupine depuis le début : « un instrument mathématique, c'est quoi au juste ? »

Un théorème ? Une probabilité ? Sûrement pas ! Pietro Paolini n'était pas du genre à se dérober à ses obligations au moyen d'une pirouette, d'autant qu'il souffrait d'arthrose cervicale. Le peintre compte bien honorer son contrat à travers ce modeste façonnier, pour nous livrer ce qu'il nous a promis, et de quelle manière !

Reportons notre attention sur la toile. Dans le désordre qui règne sur l'établi, il y a bien un compas, le seul outil susceptible de s'ouvrir sur les mathématiques, mais il y a quelque chose qui cloche. Si notre bonhomme n'était qu'un vulgaire fabricant de compas, on en compterait

plusieurs, probablement offerts sur un présentoir, plutôt qu'un malheureux exemplaire isolé, sur un coin de table.

La présence des autres outils — scie, lime, marteau et chignole — ne nous avance guère plus que celle du planétaire, sur la commode en arrière-plan. D'autant que la représentation qu'il donne du système solaire se situe à des années lumières d'une quelconque vérité mathématique. À la décharge de son propriétaire, qui avait la ferme intention de s'y maintenir, la terre se trouvait à l'époque au centre de l'univers. Cette pétition de principe n'était assurément pas un objet de débat en 1640, sauf à mettre en péril le salut de son âme, et même son salut tout court.

Laissons donc le planétaire de côté et reprenons méticuleusement l'inventaire de nos outils. Il nous apparaît aussitôt que nous avons omis de mentionner celui que notre personnage tient de la main gauche, et pour cause. À ce stade de notre analyse, bien malin serait celui capable d'en donner une définition intelligible.

Cet objet mystérieux constitue en quelque sorte l'inconnu de notre équation, encore que l'on pourrait y ajouter l'artisan lui-même. Car bien qu'il nous soit déjà familier, reconnaissons que nous ne savons de lui que peu de choses en dehors de sa profession — et encore, vu que nous n'avons toujours pas la moindre idée de ce qu'il fabrique.

Mais on a beau le scruter sous tous les angles, impossible de donner un nom à l'instrument qu'il arbore avec la satisfaction du devoir accompli. Tout au plus, à l'instar de Magritte, pouvons-nous nous accorder sur le fait que « ceci n'est pas une pipe », encore que cela y ressemble furieusement.

Ne nous laissons cependant pas abattre, et tâchons de trouver ensemble ce dont il s'agit.

Nous sommes en présence d'une tige cylindrique, très légèrement conique, supportant à son extrémité une demi-sphère, probablement concave. Mais quel peut bien en être l'usage ? Souvenons-nous qu'en ces temps reculés, le *must* pour un mathématicien était de tenter de résoudre la question de la quadrature du cercle. Il faut dire que les malheureux ne disposaient pas encore de trains susceptibles de quitter un point A pour en croiser un autre parti d'un point B à une vitesse différente. Et ce n'est qu'à la fin du XVIIe siècle qu'apparurent les premiers vrais robinets capables d'occasionner des problèmes de fuites dignes d'examen.

L'os à ronger pour un mathématicien de l'époque consistait donc à tenter de réaliser un carré de même surface qu'un cercle donné. Pour éviter d'entrer dans des développements par trop complexes, retenez simplement que cela suppose la construction de la racine carrée de pi.

Or, ce n'est qu'en 1882 que Ferdinand von Lindemann démontra que l'opération était impossible en raison de la transcendance du nombre pi, celui-ci n'étant pas algébrique. Pour célébrer cette trouvaille, il organisa paraît-il une fête somptueuse à laquelle personne ne vint, ce qui lui permit de découvrir dans la foulée que le cercle de ses amis se réduisait à zéro, un résultat sans doute peu transcendant, mais implacablement algébrique.

Cependant, Pietro Paolini ignore tout des travaux de Lindemann, de la même manière que notre artisan, qui pense détenir la solution du fameux problème. Peut-être avez-vous remarqué, sur l'étagère, une sorte de cadre retourné. En réalité il n'encadre rien, si ce n'est un carré parfait, plus précisément un parallélépipède également concave et d'une profondeur strictement identique à celle

de la demi-sphère au bout de notre instrument mystère. Il ne reste plus à notre héros qu'à remplir d'huile, ou de tout autre liquide stable, la sphère dont il connaît mieux que quiconque la surface exacte. Il le reversera ensuite dans le parallélépipède autant de fois que nécessaire pour le remplir exactement et déterminer ainsi la quadrature du cercle.

Si par malchance cela ne tombait pas juste, l'artisan fabriquerait un nouvel instrument, pourvu d'une sphère légèrement plus petite, et renouvellerait ainsi l'opération jusqu'à obtention du résultat recherché. Certes la méthode est empirique, voire fastidieuse. D'ailleurs, à voir l'air harassé de notre personnage, il n'en est sans doute pas à son premier essai. Mais lorsque la théorie atteint ses limites, il faut savoir mouiller sa chemise.

Malheureusement, Pietro Paolini mourut sans avoir eu le temps d'expérimenter sa solution.

Lindemann, s'il l'avait appliquée, serait peut-être parvenu à un résultat plus heureux, encore qu'un cercle, même d'amis, ne soit jamais parfait.

04

Luca Giordano
Philosophe avec une gourde à la ceinture

(1660)
Huile sur toile (130 cm x 102 cm)
Musée du Louvre, Paris

Le tableau est exposé au Louvre, juste à côté du *Philosophe traçant des figures géométriques avec un compas*. Ce dernier représente un quadragénaire totalement chauve, la barbe aussi noire que fournie, debout derrière un pupitre. Il tient de la main droite le compas éponyme à l'aide duquel il s'apprête à former un cercle, sans doute philosophique.

Qu'un philosophe s'intéresse à la géométrie, quoi de plus naturel ? Il trouvera dans cette discipline largement de quoi nourrir sa réflexion ne serait-ce qu'avec la théorie des deux droites parallèles qui se rejoignent à l'infini, et auxquelles nous nous bornerons à souhaiter bonne route et bonne chance.

Mais qu'a-t-il à faire d'une ceinture et d'une gourde ? Retenir son pantalon et étancher sa soif me répondrez-vous, et sans doute aurez-vous raison. Il n'en reste pas moins que ces accessoires eussent mieux caractérisé me semble-t-il un randonneur ou, pourquoi pas, un potomane, plutôt qu'un philosophe, quand bien même ces trois qualités peuvent être réunies chez un seul et même individu.

Surnommé par son père « Luca Fa presto », Luca Giordano a peint, vite fait, une série de philosophes, flanqués de toutes sortes d'ustensiles — canne, globe terrestre, crâne — ô combien propices à la méditation.

Néanmoins, de mémoire d'amateur de peinture et de moteur de recherche, jamais un tableau n'a eu de gourde pour objet principal.

Certes, de même que l'habit ne fait pas le moine, la gourde ne fait pas nécessairement l'idiot. Mais l'instrument se situe assurément aux antipodes de la pensée, au même titre que la cruche ou la carafe, pour ne s'en tenir qu'aux récipients.

Que nous signifie cette gourde de philosophe ?

Au premier abord, il y a peu de choses à dire de notre personnage. Il est gros et loqueteux, tout comme le livre qu'il tient dans les mains. Les feuillets empilés sur le côté droit témoignent de la mauvaise qualité de la reliure, ou peut-être de celle de l'ouvrage dont ils auraient été arrachés, de dépit.

Le regard du philosophe, en tout cas, exprime un mélange de fatigue et de désarroi, certainement occasionnés par sa lecture. Notre homme est en effet célibataire, à en juger par le désordre et la saleté régnant dans son bureau, ce qui écarte tout motif d'ordre conjugal pour cause de son asthénie.

La page de droite laisse apparaître des caractères probablement hébraïques, hypothèse confortée par la kippa qui sert de couvre-chef à notre personnage. Nous apprenons donc incidemment qu'il est juif, car s'il ne cherchait ainsi qu'à masquer avantageusement sa calvitie, Giordano l'aurait sûrement gratifié d'un postiche. Sans parler du fait que ce genre d'artifice ne refléterait pas une attitude digne d'un stoïcien, qui n'a que faire des outrages du temps.

Pour toutes ces raisons, et quelle que soit son obédience, je dirais du bonhomme qu'il vient de se taper la lecture du *Traité théologico-politique* de Spinoza.

Pourquoi Spinoza, et pourquoi le *Traité théologico-politique* m'objecterez-vous ?

Eh bien tout simplement parce que Spinoza était un contemporain de Giordano et que son traité comportait des passages en hébreu.

J'invite les quelques réticents à lire les 180 pages dudit traité et ses annotations, avant de se précipiter devant un miroir. Nul doute que dans l'image qui leur sera renvoyée, ils découvriront l'essentiel des traits caractérisant notre héros. Ceux qui auront pris la peine de se munir préalablement d'une kippa et d'une gourde vivront peut-être même une expérience mystique.

Ajoutons pour finir que Spinoza est l'inventeur de la théorie fondamentale du « parallélisme », selon laquelle, tout corps peut être conçu sous le mode de l'étendue et sous le mode de l'esprit. Il peut également être plongé dans l'eau, selon Archimède, mais il subit alors une poussée verticale qui risque de le propulser bien au-delà de notre sujet.

Je veux revenir ici sur le parallélisme, concept abordé dès le début de nos explications, car il s'avère fondamental pour comprendre le message de Giordano.

Souvenez-vous de l'homologue du tableau d'à côté, vous savez, celui qui trace des figures géométriques à l'aide d'un compas. Il semble aussi confiant et souriant que son voisin à la gourde apparaît triste et défait. Pourtant, les deux droites qu'il s'apprête à tracer ne se rejoindront qu'à l'infini, et encore, sans garantie d'achèvement.

Notre philosophe, lui, vient de se voir confirmer, grâce à la théorie spinozienne du parallélisme, que le corps jouit d'une dignité égale à celle de l'esprit, une bonne nouvelle qui semble le laisser hagard.

S'agissant d'un homme qui cultive la sagesse, faisons-lui un instant confiance, malgré sa gourde, et demandons-nous ce qui, au-delà de l'ennui, a pu provoquer chez lui un tel désarroi. Eh bien, il vient de lire que le corps et l'esprit sont une seule et même chose, perçue sous deux attributs différents. Certes, il n'y rien là de bien inquiétant, *a priori*. Mais le philosophe a probablement poussé les parallèles de Spinoza un peu plus loin. Il a dû penser que le corps est, par essence, fini. À partir d'un certain âge je dirais même qu'il est foutu.

Si l'esprit doit subir le même sort, que reste-t-il de la théorie de l'immortalité de l'âme ? Un dilemme à faire tomber sa kippa.

Bien sûr, Giordano ne pouvait, en 1660, hurler à la face du monde que l'âme est finie, sous peine de mourir sur le bûcher, voire d'être excommunié. Il contourne ainsi la censure papale à l'aide d'un habile jeu de piste dont la gourde constitue le point de diversion.

Pour le cas où un inquisiteur par trop perspicace viendrait à décoder le message, notre peintre aura assuré ses arrières sous la kippa de son personnage auquel il fera porter le chapeau, en toute tranquillité.

05

Gérard Dou
La Femme hydropique

(1663)
Huile sur toile (86 cm x 68 cm)
Musée du Louvre, Paris

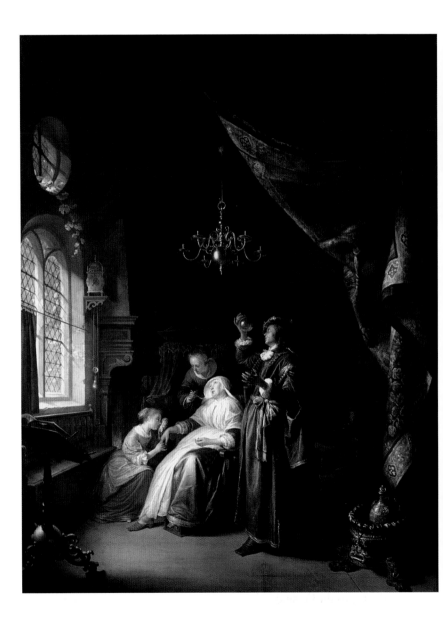

Je pourrais évoquer tour à tour la femme romantique, phallique, hystérique, ou même à barbe, vous vous ferez une idée assez précise de mon sujet, et partagerez sans doute ma préférence pour la première, surtout si elle est jeune et jolie.

Mais hormis les spécialistes de Gérard Dou et les hypocrites, rares sont ceux qui savent ce qu'est une femme hydropique, et pour cause.

L'hydropisie désignait anciennement toute accumulation anormale de liquide dans les tissus de l'organisme. Rappelons qu'en 1663, la médecine avait encore pour dogme la théorie des quatre humeurs léguée par Hippocrate, avec son serment. En ces temps reculés, la bonne santé reposait sur une harmonie parfaite entre ces différents éléments : le sang, la lymphe, la bile jaune et la bile noire. Tout déséquilibre provoquait une saute d'humeur qu'il fallait impérativement rétablir au moyen de saignées, purges, lavements et autres régimes. Dans le meilleur des cas, le résultat du traitement était l'affaiblissement du malade, qui avait toutes les raisons du monde de s'en faire, de la bile.

De nos jours, fort heureusement, l'hydropisie ne touche plus que les poissons rouges, surtout si leur bocal est trop petit. La maladie se décèle aisément au fait que le poisson ne tourne plus rond.

Chez l'homme, cette affection se nomme désormais « insuffisance cardiaque congestive », par référence à sa cause, totalement indépendante de l'humeur du malade, pourtant souvent exécrable.

Cela dit, il paraît que le titre du tableau aurait été modifié après la mort de son auteur, de sorte que toutes ces considérations seraient superflues. L'œuvre se serait intitulée *La Malade*, sans autre précision, le peintre préférant s'abstenir de tout diagnostic hasardeux.

Il n'en va pas de même des experts, qui, pour leur part, croient déceler de l'urine dans le flacon examiné par le médecin, laquelle émanerait de la femme effondrée dans le fauteuil. Elle ne serait selon eux pas hydropique, mais enceinte, sans que cela n'explique au passage l'un ou l'autre des titres proposés.

Je la trouve pour ma part un peu âgée pour une parturiente, et ses urines foncées me font plutôt pencher pour une cirrhose du foie, ce qui ferait d'elle non pas une hydropique, mais une alcoolique.

En réalité, je pense qu'il convient de laisser cette pauvre dame tranquille, car non seulement elle n'a pas l'air bien, mais de plus, elle n'a rien à faire au centre de notre commentaire.

Je soupçonne en effet les experts d'avoir vu juste au sujet du contenu du flacon, mais non de sa provenance. À l'évidence, cette urine est la propriété de la jeune fille agenouillée auprès de sa mère, dont le malaise s'explique désormais aisément. Elle vient d'apprendre d'un seul coup que sa fille n'est plus vierge et qu'elle est sur le point de devenir mamie.

Certes, la deuxième de ces calamités recueillera plus de sympathie de la part du public actuel, notamment auprès

de la ménagère de cinquante ans. Cependant, pour qui fera l'effort de se transporter au XVII^e siècle, ou à défaut, dans une région tribale du Pakistan, il apparaîtra que la perte de la virginité de sa fille constitue à elle seule une cause d'affliction digne de plonger notre personnage jusque dans le coma.

Ainsi, une fois la fiole et sa teneur attribuées à qui de droit, le mystère de l'œuvre s'évanouit, aussi sûrement que le personnage central.

Car en vérité, à part les urines, tout est clair à présent dans ce tableau, ou presque.

La petite tient la main de sa mère, à laquelle elle présente de plates excuses. Elle a certainement une explication à fournir quant à son état et à celui qui y a contribué, mais la mère a cessé de l'entendre, plongée qu'elle est dans un coma réconfortant.

Tournons nous maintenant vers les deux autres personnages.

Le peintre aurait pu camper le médecin dans une attitude de professionnelle indifférence. Après tout, l'essentiel de sa charge consiste à recueillir ce genre d'humeurs et à les interpréter, en l'absence de laboratoire d'analyse médicale digne de ce nom. Or, il semble au contraire très intéressé par cette affaire. Le regard rivé sur le flacon, sa main gauche est ouverte, comme dans un geste d'émerveillement. Nous ne disposons certes pas de suffisamment d'éléments pour établir une relation de cause à effet, mais à tout le moins il semble se réjouir de la situation. Est-ce parce qu'il est le père ? Avons-nous affaire à un pervers urophile ? Aurait-il d'autres motifs d'extase, étrangers à notre histoire ? Nous laisserons le spectateur à ses propres supputations, pour

aborder le dernier et sans doute le plus énigmatique des personnages.

Qui est donc cette femme qui tente d'administrer un remontant à la mère ? S'agit-il de la gouvernante ? D'une amie de la famille ? De l'assistante du médecin ? Il manque à l'évidence une pièce à notre puzzle.

Une mère tombe dans les pommes en apprenant la grossesse de sa fille, diagnostiquée par le médecin. Chaque personnage tient une place bien déterminée, à l'exception du quatrième. Le médecin pourrait ranimer lui-même la malade, c'est son job après tout, pas besoin d'une assistante. Elle n'est d'ailleurs pas du tout à ses soins, mais entièrement occupée par la jeune fille, qu'elle tance vertement, ce que suggère avec subtilité la couleur du dais, juste derrière elle. Si elle l'engueule ainsi, c'est qu'il doit y avoir une raison, et donc probablement un rapport entre elle et cette grossesse annoncée…

Tout est dit. Il ne reste plus qu'à relever au premier plan, sur la gauche, la présence du pupitre avec sa partition, et le tableau nous apparaît désormais comme un livre ouvert.

La petite prend des cours de musique. Son professeur est le mari de la gouvernante courroucée avec laquelle il partage, en plus d'un lit commun, la tâche de domestique dans cette riche et bourgeoise demeure.

Mais voilà… Le pédagogue a sans doute un peu trop tiré sur la corde en tentant de s'accorder à son élève, ce dont a résulté la fausse note merveilleusement mise en musique par le talentueux Gérard Dou.

06

Jacques-Louis David
Érasistrate découvrant la cause de la maladie d'Antiochus

(1774)
Huile sur toile (120 cm x 155 cm)
École nationale supérieure des beaux-arts, Paris

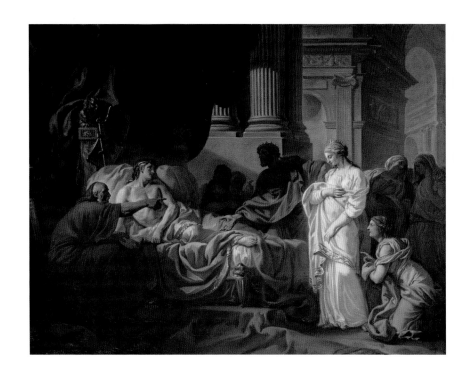

Voilà trois ans que David passe à côté du prix de Rome. Autant dire que cet *Érasistrate découvrant la maladie d'Antiochus*, qui va finalement lui ouvrir les portes du palais Mancini, est pour lui le tableau de la dernière chance.

Car le futur et déjà fougueux chef de file de l'école néoclassique n'est pas venu à l'Académie de France à Rome pour participer, mais bien pour gagner. La grève de la faim qu'il a entamée à l'issue de son deuxième échec et, plus encore, sa décision de se réalimenter révèlent sa détermination à remporter le prestigieux concours.

Après avoir traité sans succès le *Combat de Mars contre Minerve*, puis *Diane et Apollon perçant de leurs flèches les enfants de Niobé*, David abandonne la poussiéreuse mythologie grecque, pour illustrer une royale et croustillante affaire de famille, qui ferait les choux gras de n'importe quel magazine people.

Nous sommes en 294 av. J.-C.

Séleucos Ier, dernier roi de Syrie, également surnommé Nikatôr en raison de ses seuls exploits guerriers, vient d'épouser en secondes noces la belle Stratonikê, de 40 ans sa cadette. Cependant, en dépit de la naissance de la petite Phila, l'ambiance n'est pas à la fête au palais d'Antioche. Cela fait deux semaines en effet que le fils aîné du monarque, Antiochus, est alité, au plus mal, refusant

toute alimentation. Nikatôr, paniqué, fait venir son médecin personnel, le fameux Érasistrate, surnommé « l'infaillible », qui ne manquera pas à sa réputation.

Au cours des quelques jours passés à son chevet, le médecin procède au relevé méticuleux des symptômes de son jeune patient, au nombre desquels, la perte de la voix, des rougeurs enflammées, un obscurcissement de la vue, des désordres et troubles du pouls, et pour finir, des sueurs soudaines.

Il s'apprête à conclure à un phénomène allergique (les acariens peut-être, regardez un peu l'état de la literie) mais la concomitance de ces manifestations avec les visites de la pulpeuse Stratonikê le conduit à diagnostiquer un tout autre phénomène, à savoir une pulsion amoureuse, aux répercussions d'autant plus violentes qu'elle a pour objet la propre belle-mère du malade.

Faute de thérapeutique appropriée — il faudra attendre encore 2 250 ans avant de voir apparaître le premier antidépresseur — le seul remède que le médecin envisage risque de détruire l'harmonie familiale, puisqu'il s'agit de laisser libre cours au fantasme du jeune homme.

Pour juguler un tel effet, qu'il est difficile de qualifier de secondaire eu égard aux conséquences politiques d'une brouille à ce niveau de l'État, l'infaillible Érasistrate va faire montre d'une habileté remarquable. Feignant le trouble, il prétend dans un premier temps que c'est pour sa propre épouse qu'Antiochus se meurt d'une passion amoureuse impossible.

Nikatôr, grand stratège mais piètre psychologue, n'y voit pas d'impossibilité majeure, et c'est presque avec soulagement qu'il suggère à son interlocuteur de renoncer à sa femme.

Le subtil médecin lui demande aussitôt de se mettre un instant à sa place, perspective qui ne semble nullement émouvoir le roi qui affirme que, dans les mêmes circonstances, il renoncerait immédiatement à Stratonikê pour sauver Antiochus de la mort.

Il ne reste alors plus à Érasistrate qu'à lui révéler la vérité et à prendre le souverain au mot.

Le sort de nos protagonistes est scellé. Les nouveaux époux, Antiochus et Stratonikê auront beaucoup d'enfants et vivront heureux, si l'on écarte la tentative de conspiration de leur fils aîné, une vingtaine d'années plus tard, épisode auquel il sera heureusement mis fin par la mise à mort de ce dernier.

De cette riche anecdote rapportée par Plutarque, le peintre nous livre une adaptation expurgée. Il faut dire qu'il a un concours à remporter et ne dispose pour ce faire que d'un temps très limité. Ingres mettra, lui, plus de cinq ans pour peindre sa propre version de cette même scène avant de la livrer au duc d'Orléans.

David, en parsemant son œuvre de multiples clins d'œil, privilégie la farce, et met en scène pour l'occasion un véritable psychodrame. Quand on sait que ce n'est que dans les années 1930 que Moreno a théorisé puis mis en pratique la psychothérapie de groupe, on mesure à quel point cette version d'*Érasistrate découvrant la maladie d'Antiochus* est avant-gardiste.

Ce qui frappe, en premier lieu, c'est la foule que le peintre a convoquée dans la chambre du patient.

Pas moins de neuf personnes sont attroupées au chevet du malade, sans compter celles que l'on devine en arrière-plan et hors champ. Allez donc vous remettre d'une indisposition dans une telle agitation !

La pièce tient d'ailleurs plus de la salle de réunion que de la chambre à coucher. Au second plan, se détache une galerie, dans une perspective tellement improbable, que l'on serait fondé à émettre de sérieuses réserves quant à la pérennité de l'édifice.

Le lion, qui orne le côté gauche de la fastueuse tête de lit, nous adresse un sourire narquois, tandis qu'agenouillée à l'autre extrémité du tableau, la servante, qui tient la traîne de la reine, désigne la scène avec la mine de celle qui n'y croit pas.

Érasistrate, sous une toge rouge de procurator, pointe un index accusateur en direction de Stratonikê, sans même prendre la peine de se lever de son fauteuil. Sont-ce là des manières de s'adresser à une reine ?

Que lui dit-il avec tant de véhémence à cet instant ?

— *Vade retro Satanas* ?

— Cache ce sein qu'Antiochus ne saurait voir ?

— Va te rhabiller ?

Nikatôr, incliné dans une position peu conventionnelle pour un roi, s'adresse au médecin : « Calme-toi Éras, il y a des gens qui nous regardent ! » semble-t-il lui souffler.

Il ne croit pas si bien dire ! Derrière la reine, une courtisane, le visage incliné vers sa voisine, un sourcil dressé, persifle déjà : « Depuis le temps qu'on la voit minauder avec ses airs de sainte-nitouche, celle-là… »

Justement devant elles, la belle Stratonikê, la main droite sur le cœur — serait-ce en réponse à l'injonction du médecin ? — se tient, aussi blanche que sa robe. Elle ne minaude pas, mais incarne au contraire l'innocence, ou à tout le moins sa présomption.

En dehors du fait qu'il est dans son lit, Antiochus n'a pas l'air souffrant, bien au contraire. Plus séduisant que jamais, il offre à l'assistance une vue plongeante sur un torse et des bras que l'on prêterait plus facilement à un haltérophile qu'à un mourant. Aucune trace de rougeurs ni de sueurs soudaines, et pourtant sa belle-mère lui fait face. Sa coiffure sophistiquée faite de fines tresses soigneusement accolées, rend improbable l'idée que son propriétaire ait pu, ne serait-ce qu'une minute, poser la tête sur l'oreiller défait disposé derrière lui.

À ce jeu des erreurs, ajoutons pour finir l'âge d'Érasistrate, qui nous est présenté sous les traits d'un sexagénaire, alors qu'en se référant à la plus pessimiste de ses biographies il aurait à peine atteint 30 ans à l'époque des faits.

Que cherche à nous signifier David à travers toutes ces invraisemblances ?

Que l'histoire de la maladie d'Antiochus est cousue de fil blanc, comme la tunique de la reine ?

Qu'Érasistrate n'aurait rien découvert du tout, et qu'Antiochus n'était, au fond, qu'un simple hypocondriaque ?

À ceux qui me rétorqueront que le concept même de névrose hypocondriaque n'a été abordé qu'un siècle après que notre tableau a séché, je répondrai que Molière n'a tenu aucun compte de cette objection avant d'écrire son *Malade imaginaire*. De plus, à bien y réfléchir, Freud aurait sans nul doute qualifié d'hystériques les symptômes décrits par le médecin d'Antiochus.

Que cette dernière hypothèse soit exacte ou non, les insinuations contenues dans cette toile sont d'un avant-gardisme stupéfiant.

Nul doute que si le prix Nobel avait été créé, David aurait pu légitimement prétendre figurer sur la liste des lauréats

au titre de son étude du syndrome psychosomatique et de la découverte de son traitement par la psychothérapie de groupe. L'attribution du prix de Rome tant convoité aura tout de même constitué une belle revanche pour ce fils de marchand mercier, surnommé « grosse joue » par quelques détracteurs jaloux.

Avant de quitter cette œuvre néofuturiste, ayons tout de même une dernière pensée pour ces Mésopotamiens dont nous venons de partager l'intimité. Quels chemins les destins de Nikatôr, Stratonikê et Antiochus eussent-ils suivi, sans la probable erreur médicale dépeinte par David ?

Doit-on en vouloir à Érasistrate pour autant ? Ce serait sans doute faire un mauvais procès à ce génial précurseur de la médecine moderne, qui fut à deux doigts de découvrir la théorie de la circulation sanguine, n'eût-il été convaincu que les artères ont pour fonction de véhiculer l'air, mais après tout, nul n'est infaillible.

07

Marguerite Gérard
La Mauvaise Nouvelle

(1804)
Huile sur toile (64 cm x 51 cm)
Musée du Louvre, Paris

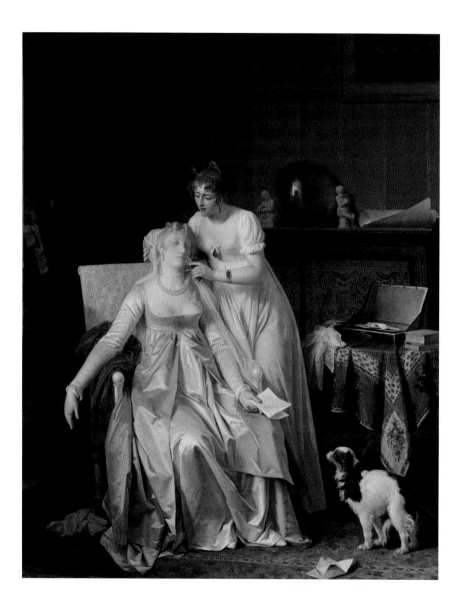

La jeune femme blonde vient de tomber dans les pommes, accablée par une mauvaise nouvelle. Son amie lui soutient la tête tout en lui administrant des sels de pâmoison. La voici donc au parfum. Nous, en revanche, ne savons toujours rien de la nouvelle, si ce n'est qu'elle est mauvaise, et c'est un peu court.

Marguerite Gérard nous conduit ainsi aux portes de la confidence, pour nous laisser malicieusement en panne, au bord de l'intimité de nos deux coquettes protagonistes.

Nous demeurons là, frustrés, à l'instar de ces automobilistes qui, ralentissant aux abords de l'accident, ne parviennent pas à se faire une idée précise du bilan de la catastrophe.

Se focaliser sur la lettre ne sera d'aucun secours, pas plus que sur l'enveloppe. Elle est tombée sur le tapis et du mauvais côté.

Notre regard se porte alors, plein d'appétit, vers les deux feuillets abandonnés dans la mallette… fausse piste ! Nous ne saurons rien de plus, l'artiste ayant choisi de nous priver de tout indice, et nous voici réduits à la conjecture.

Les plus acharnés iront encore chercher une explication à cette scène hors des limites du tableau, dans la biographie du peintre, en vain. Certes, elle était la fille d'un parfumeur, mais en déduire que l'on a affaire à un simple ouvrage

publicitaire, au bénéfice de la parfumerie paternelle, serait malhonnête. D'ailleurs la fiole tenue par la jolie brune n'est pas identifiable, ce qui en fait un piètre objet promotionnel.

Non vraiment, on aura beau scruter les moindres recoins du tableau, le retourner dans tous les sens, le mystère restera entier, sauf à se livrer à de la pure spéculation.

Donnons-nous tout de même une chance, au risque de quelques approximations, et tâchons de trouver un contenu à cette lettre énigmatique.

1. L'amant

« Chère Manon,

J'ai longuement hésité avant de vous écrire, mais pouvais-je rester silencieux ? Certainement pas, m'a dit le Père Jolliot qui vient de me donner l'absolution.

Je lui ai tout rapporté de notre liaison à laquelle il va me falloir, la mort dans l'âme, mettre un terme. L'abbé m'a assuré que c'était Dieu lui-même qui en avait décidé ainsi. Il eût pu à cette fin m'infliger la ruine, voire la mort, je les eusse accueillies l'une comme l'autre avec résignation.

J'en ai la plume qui tremble, mais il est temps de vous le dire, je suis frappé d'une maladie que la honte et mon respect pour votre personne m'empêchent de nommer ici.

Qu'à travers le misérable que je suis, le Ciel s'en prenne ainsi à vous, à qui je tiens plus que tout au monde, cela, je ne puis le supporter, ni même vous le cacher.

C'est un amant à la fois inexcusable, désespéré et meurtri, qui vous fait ici ses adieux. Je retourne en Normandie où je ne cesserai de penser à vous, jusqu'à mon dernier souffle.

Sachez, Manon, que vous avez été et serez à jamais l'unique objet de mon amour, bien que les circonstances

ne plaident pas en ma faveur.

J'implore votre pardon, et vous dis à jamais, pour toujours.

Adieu,

Albert »

2. Le mari

« Manon,

Craignant de ne parvenir à dominer ma colère, je me résigne à vous écrire, dans l'espoir de conserver quelque peu de dignité.

Permettez-moi d'en venir au fait, sans plus d'atermoiement. Albert est passé me voir, hier après-midi, à mon étude. J'ai immédiatement compris à son air compassé qu'il avait quelque chose de grave à me dire, mais, par la sang Dieu, j'eusse préféré mourir d'apoplexie plutôt que d'ouïr de tels aveux ! Il a ensuite déguerpi, sans demander son reste.

Inutile de vous rendre compte de ses propos, vous en connaissez mieux que moi le détail.

Julie m'a trouvé tout à l'heure dans un tel désarroi, qu'il m'a fallu lui révéler vos turpitudes. Rassurez-vous, votre grande amie a volé à votre secours, cherchant même à profiter de ma détresse pour entamer ma résolution.

Ses louables efforts n'y changeront rien. J'ai demandé à maître Tricoire d'engager, sans attendre, la procédure de divorce, et de vous enjoindre de quitter le domicile conjugal avant demain midi. Vous veillerez préalablement à laisser sur place l'ensemble de vos affaires, qui se trouvent être les miennes en vertu du contrat que j'ai eu la sagesse de vous faire signer, juste avant de commettre l'erreur

de vous épouser. Vous pourrez bien sûr conserver le strict nécessaire pour recouvrir ce qu'il vous reste de décence, soit le peu de choses qui vous renverra à l'état dans lequel je vous ai trouvée et qui résume ce que vous êtes : misérable.

Je compte sur vous pour vous conformer à ce qui précède, et vous épargner ainsi les désagréments d'une plainte pour adultère que je renonce à intenter contre vous, par égard pour moi-même.

Adieu,

Antoine »

3. La maîtresse

« Chère Manon,

Quelle sotte idée que de te remettre cette lettre pour t'avouer ce que je ne parviens pas à te dire en face, et te perdre, toi mon unique amie, mais c'est plus fort que moi, je n'en puis plus de toutes ces années de mensonges.

Je te trompe avec ton mari.

Mon comportement ne mérite aucun commentaire, il est juste inexcusable, mais je te dois tout de même quelques explications.

Tout a commencé le jour de ton mariage. Antoine, tu connais ses manières, m'a prise à part, et m'a glissé avec son air enjôleur qu'il fallait absolument qu'il me montre quelque chose, puisque j'étais ton témoin. Je te laisse imaginer la suite… J'étais pétrifiée, et n'ai pas osé résister, par crainte du scandale.

Depuis, c'est l'engrenage. Il me fait du chantage à l'amitié, la nôtre, et je cède lamentablement, de peur que tu n'apprennes ma trahison.

Je n'ose plus me regarder en face, ce que j'endure depuis des mois est un vrai calvaire.

Je pleure au cours de chacune de nos étreintes auxquelles, crois-moi, je ne prends aucun plaisir. Autant d'ailleurs te le dire, au point où j'en suis, je n'ai jamais été attirée par les hommes, un autre sujet de honte dont je ne me suis jamais ouverte à personne. Je t'offre cette dernière confidence, à titre expiatoire, pour que tu la portes sur la place publique, et me couvre ainsi de l'opprobre que je mérite.

Pardonne-moi Manon, si tu le peux,

Ton amie pour encore quelques instants,

Julie »

08

Joseph Anton Koch
Gianciotto Malatesta surprend son frère Paolo avec Francesca

(1806)
Huile sur toile
Staatsgalerie Stuttgart

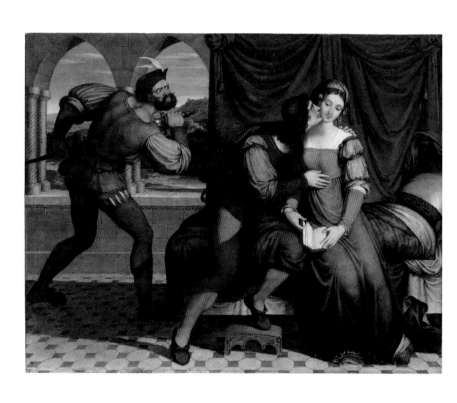

Pour ceux qui l'ignorent, Gianciotto Malatesta était un farouche combattant guelfe qui s'illustra contre les gibelins dans une guerre interminable comme seul le Moyen Âge sut en produire.

Je vous épargne les détails de ce conflit de cent cinquante ans, une scabreuse histoire de rivalité entre papistes et antipapistes sur fond embrouillé de succession. L'affaire était à ce point confuse que les guelfes ne parvinrent pas même à se mettre d'accord entre eux. Le différend prit suffisamment d'ampleur pour provoquer, aux alentours de 1300, une scission entre guelfes noirs et blancs qui s'entre-tuèrent pour des motifs aussi obscurs que le furent ces temps reculés.

Dante, qui éternisa le drame de la famille Malatesta dans sa *Divine Comédie*, fut lui-même exilé de Florence, pour avoir pris le parti des guelfes blancs contre le pape Boniface VIII, un fou furieux convaincu de la suprématie du spirituel sur le temporel. Le décret de bannissement de Dante fut d'ailleurs révoqué en 2008 par la ville de Florence, démontrant au passage que c'est bien le temporel qui l'emporte, à condition de savoir faire preuve de patience.

Mais revenons-en au tableau et à notre classique trio amant, mari et femme.

L'aîné des Malatesta n'était pas gâté par la nature. Ce malheureux Gianciotto était non seulement d'une rare laideur, mais, noyau de cerise sur le gâteau, il souffrait de claudication. Son cadet Paolo, un jeune homme en pleine santé, était au contraire surnommé « *il Bello* ». Francesca quant à elle, un vrai canon, avait été mariée de force au boiteux par son père, Guido da Polenta, un politicard de Ravenne auquel l'aspect bancal de cette union avait totalement échappé.

Nous tiendrions ainsi en la personne de Gianciotto le cocu idéal, n'était son caractère soupçonneux et violent. Il est vrai que la conception de la vie matrimoniale en son temps n'était pas des plus libérales et que notre infirme n'avait rien d'un avant-gardiste en la matière.

À sa décharge, signalons qu'en dépit de son bandana et de ses cheveux longs, Paolo n'avait rien d'un hippie, ni d'un féministe. C'était un rude guerrier qui s'était illustré au combat, tant par son sens du maniement des armes que par sa bravoure.

Ce qui est regrettable, malgré tout, c'est que les deux amants n'ont pas vu Othello. Il est vrai que la pièce ne se jouait pas encore en 1283, mais on ne peut s'empêcher de penser que leur vie en eût peut-être été changée. Flairant le danger, ils auraient sans doute évité de se laisser surprendre en si fâcheuse posture. Gianciotto les aurait interceptés au milieu d'une partie de nain jaune, de quoi transformer cette histoire dantesque en joyeuse comédie de boulevard. Mais il se trouve que le livre dans les mains de Francesca et que notre couple illégitime a dévoré n'est autre que Lancelot du Lac, un roman d'amour courtois et gentillet de Chrétien

de Troyes. Paolo et Francesca viennent donc de se monter le bourrichon à la lecture des relations adultérines de Guenièvre et de Lancelot. Or, cet ouvrage n'est nullement dissuasif. Pour toute sanction de son infidélité, Lancelot sera privé de la découverte du saint graal. Guenièvre de son côté ira finir sa vie au couvent.

La poisse, je l'admets ! Mais certainement pas de quoi couper l'élan de deux tourtereaux chauffés à blanc. Vous vous voyez renoncer aux charmes de Marilyn Monroe sous peine de ne pas réussir à mettre la main sur un vase ? Et pour ce qui est de Francesca, honnêtement, entre le couvent et Quasimodo, vous choisiriez quoi ?

Rien d'étonnant donc à ce que ces deux-là s'enlacent tendrement sans s'inquiéter du mari qui est parti clopin-clopant à Pesaro, où il occupe la prestigieuse fonction de podestat, un comble pour un type qui ne marche pas droit.

Seulement voilà, un petit Iago lui a probablement vendu la mèche.

En fait, Gianciotto se doutait sûrement de quelque chose. Depuis plusieurs semaines son épouse lui refusait ses faveurs. Sa belle-sœur, Orabile, avait évoqué en riant la distraction de son mari et sa tendance à l'appeler Francesca ces derniers temps. Une méprise d'autant plus surprenante que l'épouse de Paolo était aussi petite, brune et rondelette que Francesca était grande, blonde et élancée.

Ce matin-là, en s'habillant pour se rendre au boulot, Gianciotto a eu comme un pressentiment. Est-ce un regard langoureux de Francesca ? Son frère, Paolo, sifflotant dans la salle de bains voisine ? Les deux plumes sur son chapeau ?

Toujours est-il qu'après avoir pris la route de Pesaro, il a fait demi-tour pour revenir au château de Gradara. Et là, patatras ! Il trouve dans son propre lit encore défait,

sa femme et son frère, dans les bras l'un de l'autre, se susurrant des mots doux à l'oreille.

— Quittons Rimini, implore Paolo.

— Et Orabile ? s'inquiète Francesca, qui n'a pas oublié ses liens d'amitié avec sa belle-sœur.

— Qu'elle se démerde avec le boiteux !

— Il nous poursuivra…

— Passons du côté des gibelins, ils nous protégeront.

— Mais enfin, Paolo, nous sommes papistes !

Gianciotto n'en croit pas ses oreilles. Qu'il soit cocu, l'affaire est entendue ! Mais que les amants sur le point de se livrer à la fornication — à moins, souhaitons-leur, que ce ne soit chose faite — invoquent le pape, il y a de quoi vous faire sortir l'épée de son fourreau.

Nous ne nous attarderons pas sur la fin sanglante de cette histoire.

Sachez tout de même que ce double homicide n'entama en rien l'alliance familiale scellée lors du mariage. Les Da Polenta n'allaient tout de même pas se brouiller avec les Malatesta à cause d'un meurtre. Les affaires sont les affaires !

09

David Wilkie
La Lettre de recommandation

(1813)
Huile sur toile (50,2 cm x 61 cm)
National Galleries of Scotland

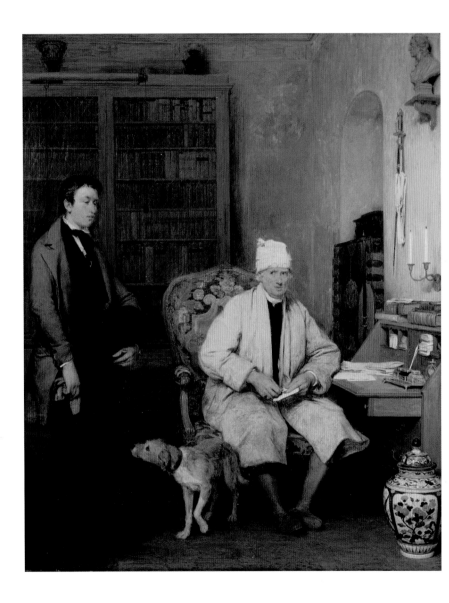

Si vous voulez mon avis, ce jeune homme n'a strictement aucune chance de décrocher le job, lettre de recommandation ou pas. Pour commencer, il a l'air bien engoncé avec sa canne et son haut-de-forme, sans parler des gants qu'il tient d'une main droite et moite, mais bon, on en a vu d'encore plus coincés que lui dans la même situation. Passons également sur ce chien qui le renifle avec suspicion. J'aurais certes suggéré à l'impétrant de passer sous la douche avant de se présenter à son premier emploi, mais après tout, je ne suis pas sa mère et là n'est pas le problème.

Regardez bien le patron qui le reçoit. Il a l'air exaspéré, surtout pour un écossais. Mais ce qui est vraiment unique, c'est son accoutrement. Peignoir, chaussons et bonnet de nuit, voilà qui est peu commun lorsqu'on mène un entretien d'embauche.

Je ne vois qu'une explication à cette frasque.

Le gamin qui n'a pas fermé l'œil de la nuit est arrivé avec deux heures d'avance. Le stress sans doute. Il doit être environ 6 h 30, et le vieux notaire vient d'être tiré de son lit en sursaut, par le coup de sonnette. Il a enfilé ce qu'il avait sous la main pour aller ouvrir. À cette heure, ce ne peut être que la police… Tout en s'habillant, il passe en revue les possibles motifs de cette perquisition.

Complicité d'escroquerie dans la succession Clarke ? Non, les faits sont prescrits. Faux en écriture publique dans la donation McAdams ? Mais qui aurait pu vendre la mèche ? Proxénétisme aggravé, à cause de ce studio loué à Betty ? Improbable, elle ne lui a pas encore versé le premier loyer.

Tout sujet britannique qu'il est, je vous laisse imaginer, dans quel état de nerfs il se trouve lorsque, arrivé à la porte, il tombe sur ce petit blanc-bec dont il avait oublié l'existence !

On comprend qu'il n'ait pas la tête à lire la lettre de recommandation.

Mettez-vous une seconde à sa place, dans ce confortable fauteuil Voltaire. Un petit con vient de vous arracher à un rêve érotique, en vous foutant la trouille de votre vie. Il vous tend mollement sa fameuse lettre de recommandation, et voici ce que vous déchiffrez, péniblement, car vous n'avez pas réussi à mettre la main sur vos lunettes :

« Edinburgh, le 26 mai 1816

Mon cher Walter,

Voici donc James, mon neveu, dont je t'ai parlé l'autre jour, à l'issue de ce dîner chez les Scott. À propos, il faudrait songer à convaincre Charles d'inscrire Margaret à un cours de cuisine, il est temps qu'elle cesse de nous empoisonner avec son haggis. J'étais tellement concentré sur ma digestion, que j'ai complètement oublié de te demander où tu en étais de la cession de mes parts dans l'indivision de Kirkcaldy ? Mon frère me harcèle avec son emménagement, et je lui ai promis que tu en aurais terminé avant la fin du mois.

Figure-toi que j'ai revu Betty l'autre jour. Toujours aussi mignonne, mais je n'aime pas cette nouvelle mansarde que

tu lui as trouvée. Tu as perdu la tête ? C'est à deux pas de la rue St Mary ! J'ai littéralement rasé les murs pour m'y rendre. Elle m'a d'ailleurs dit qu'elle ne t'avait pas trouvé en grande forme la dernière fois. Tu devrais faire un peu attention, nous atteignons un âge où il faut se ménager. Dors un peu mon vieux, et lève le pied, sinon, qui exécutera mes dernières volontés ?

Pour en revenir à mon neveu, tu n'auras sans doute pas affaire à une flèche, mais c'est un honnête garçon qui a acquis quelques rudiments en matière de comptabilité. Je suis sûr qu'il pourra t'être d'une utilité quelconque.

Tu me diras ce que tu as pensé de lui demain soir, au club.

<div style="text-align:right">

Ton ami,

John McGregor »

</div>

Ce qu'il a pensé de lui ? Pas besoin d'être grand clerc pour le savoir !

La vraie question, celle que le notaire se pose d'ailleurs sous nos yeux, est de savoir comment se débarrasser du petit emmerdeur, sans perdre l'amitié de John McGregor et les juteuses affaires qui s'y rattachent.

Plaider l'incompétence du neveu ? Impossible ! Ce salaud de John a anticipé le coup en annonçant lui-même la couleur. Prétendre qu'il s'est montré impoli ? Aucun espoir non plus de ce côté-là ! Il suffit d'un coup d'œil pour comprendre que ce nigaud est totalement dépourvu de malice. Il ne saurait faire preuve d'impertinence, pas plus que de pertinence d'ailleurs.

Notre officier ministériel en est à ce point de sa réflexion lorsque subitement lui apparaît la solution, ce qu'illustre à la perfection son regard en coin.

Mais bien sûr ! C'est Betty qui va le sortir de ce mauvais pas. Elle fera ce qu'elle voudra du petit branleur. Aussitôt qu'elle l'aura déniaisé, elle prétendra au viol. Il n'aura ensuite plus qu'à endosser le rôle de monsieur bons offices, sa spécialité. Grâce à sa bienveillante intervention, Betty renoncera à porter plainte contre le neveu, qu'il pourra renvoyer chez lui, tout en recueillant les remerciements de cet enfoiré de McGregor.

« Très bien, James, je vous prends à l'essai », annonce-t-il au petit morveux dans la scène suivante. « Et pour commencer, vous irez cet après-midi même déposer une lettre de la plus haute importance à l'une de mes clientes. C'est du côté de la rue St Mary, vous voyez où elle se trouve ? »

10

Jean-Auguste-Dominique Ingres
Roger délivrant Angélique

(1819)
Huile sur toile (147 cm x 190 cm)
Musée du Louvre, Paris

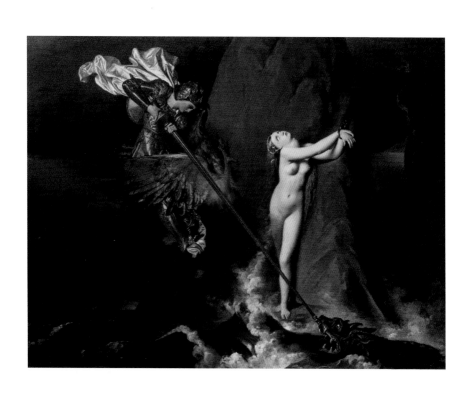

Bien sûr il y aura toujours les blasés, que ce *Roger délivrant Angélique* fera sourire. Mais fort heureusement, il y a aussi les âmes sensibles, celles encore capables de frémir à la vue d'un hippogriffe ou d'une jolie femme nue et enchaînée, et c'est à elles que ce commentaire s'adresse.

Le tableau illustre le dixième des 46 chants de *Roland furieux*, poème chevaleresque de Ludovico Ariosto, dit l'Arioste, et best-seller de la Renaissance.

L'affaire est un peu embrouillée, mais n'oublions pas qu'il s'agit d'un poème épique de 40 000 vers, dont le style comme le propos ont pu conduire l'auteur à quelques concessions sur la vraisemblance du récit, que l'on pourrait résumer comme suit : Roland est fou amoureux d'Angélique qu'il recherche anxieusement, car il a appris qu'elle avait été enlevée par d'impitoyables pirates pour être livrée en pâture à une orque.

En chemin, il croise Olympie, comtesse de Hollande, qui met à sa disposition son bateau pour traverser le fleuve « qui sépare les Normands des Bretons[1] ». Le prix qu'elle exige en contrepartie de cette courte croisière — une périlleuse opération commando — peut paraître exorbitant. Il s'agit

1. *Roland furieux*, L'Arioste. Wikisource.

ni plus ni moins que d'aller délivrer son compagnon, fait prisonnier par le cruel roi de Frise.

Mais Roland est à ce point indigné par le récit de la comtesse, qu'à peine débarqué sur l'autre rive et se détournant de son but premier, il part livrer bataille contre l'odieux monarque frison. Au terme d'un combat éclair, notre héros restitue à Olympie souveraineté et mari.

Pendant ce temps, Angélique, morte de peur, est enchaînée à son rocher sur l'île des Pleurs, sur le point de se faire dévorer par le monstre marin. Elle est miraculeusement repérée par Roger, un chevalier sarrasin, qui survole la région sur son hippogriffe, une espèce de cheval ailé. Il se porte aussitôt au secours de « la belle dame aussi nue que la nature l'avait formée qui n'avait pas même un voile pour recouvrir les lis blancs et les roses vermeilles répandus sur ses beaux membres ».

À l'issue d'une lutte rendue pour le moins inégale par son bouclier magique, Roger vient à bout du mammifère marin. Il délivre Angélique qu'il emmène en croupe pour la déposer sur le prochain rivage, où il se prépare à cueillir le fruit de son assaut. Mais, « enfiévré d'impatience, il arrache sans ordre les diverses parties de son armure ». Et pendant qu'il s'empêtre dans son attifement, l'ingrate Angélique disparaît, comme par magie.

Neuf chants plus tard, elle tombera amoureuse de Médor, un autre Sarrasin rencontré fortuitement dans un état désespéré, qu'elle parviendra à soigner contre tout pronostic médical raisonnable.

Roland découvrira sa défaveur sous la forme d'un graffiti représentant « les noms d'Angélique et de Médor entrelacés de cent nœuds ». Furieux — comme le suggère le titre de l'œuvre —, il partira alors à la guerre, où il accomplira les nombreux exploits qu'on lui connaît.

Quant à Roger, il n'en a pas fini avec les contrariétés. Après avoir laissé Angélique lui filer entre les doigts, il revient à son premier amour, Bradamante, « dont la lance magique désarçonne tous ceux qu'elle touche ».[1] Bien que la jeune guerrière partage ses sentiments, leur union sera mille fois reportée en raison de multiples obstacles, dont la relation nous écarterait de notre sujet.

Le tableau, fut fraîchement accueilli par la critique en raison notamment de l'excroissance affleurant au cou de l'héroïne. On railla « l'Angélique au goitre » et même « l'Angélique aux trois seins ».

Il est pourtant de notoriété publique que le goitre hypothyroïdien — affection très fréquente et la plupart du temps bénigne chez la jeune femme — gonfle au cours des épisodes de stress. J'invite les lecteurs incrédules à consulter leur dictionnaire médical ou à faire peur à un ami hypothyroïdien, pour ceux qui ont la chance d'en compter dans leurs relations.

L'artiste a donc simplement mis en lumière le tourment d'Angélique au moyen de ce détail, dont la subtilité a échappé aux mondains prétentieux qui hantaient les salons de Louis XVIII. Ces snobs étaient de toute façon incapables de compassion, au point de mépriser une malheureuse victime pour une boule dans la gorge quand elle est sur le point d'être engloutie par une orque enragée, sinon violée par un extraterrestre encuirassé.

La mauvaise foi de ces quelques envieux n'ayant pas de limites, Ingres se vit encore reprocher des écarts par rapport à la tradition, comme d'avoir croisé la lance de

1. *ibid.*

Roger par-dessus les jambes d'Angélique, un geste qui sera plus tard interprété comme une métaphore du viol. Or, il est inutile d'être un expert en maniement d'arme pour comprendre que toute autre trajectoire lui aurait fait manquer sa cible.

Il a été dit qu'Ingres n'avait jamais cédé avec autant de délectation au sadisme de son imaginaire.

Je n'en crois rien !

Le choix du sujet, la force de sa représentation, certains détails, tout cela me donne au contraire l'intuition qu'il y a derrière ce *Roger délivrant Angélique* quelque chose d'indicible, qui touche probablement à l'intimité la plus profonde de l'auteur, dont la biographie quelque peu compassée pourrait se trouver bouleversée.

Qu'est-ce qui a bien pu pousser Ingres à déterrer ce chant épique, vieux de 300 ans, pour exécuter l'une de ses compositions les plus érotiques, alors qu'il avait l'embarras du choix d'ouvrages récents comme la *Justine* de Sade ou *Hic et Hec* de Mirabeau, pour ne citer que les premiers qui viennent à l'esprit ?

La réponse à cette question nous oblige à nous aventurer sur la voie hasardeuse de la fiction historique que fuirait tout expert respectable, et que j'emprunterai par conséquent avec précaution.

Ingres était épris d'une certaine Adèle de Lauréal, qui refusa de donner suite à ses avances car elle était déjà mariée. Pour le dépanner, elle eut l'idée de le mettre en rapport avec sa cousine, Madeleine Chapelle, une jeune modiste de Guéret, parce qu'elle lui ressemblait comme une sœur jumelle. La substitution fit merveille,

au point que Jean-Auguste-Dominique épousa Madeleine le 4 décembre 1813, à Rome, et qu'ils vécurent heureux jusqu'à la mort de cette dernière en 1864.

Voilà pour la biographie officielle.

Observons à présent Angélique. Elle est le portrait craché de Madeleine Chapelle (et par conséquent de sa cousine Adèle), maintes fois représentée par Ingres, notamment dans son fameux *Bain turc* dans lequel il lui fait d'ailleurs adopter une position identique.

C'est donc sa propre et blonde épouse que le peintre abandonne à ce rocher, et, autant le dire, à ce Roger.

Cette décision est d'autant plus troublante, qu'Angélique était selon le texte une princesse chinoise, de sorte que la fidélité au récit eût dû présider au choix d'un modèle de type eurasien plutôt que scandinave.

Rappelons que dans le *Roland furieux* de l'Arioste, le héros confondit Olympie et Angélique. Comment ne pas faire de rapprochement avec la ressemblance frappante de Madame de Lauréal et sa cousine Madame Chapelle ?

Voici mon hypothèse.

Le 4 décembre 1813, Ingres aurait en réalité épousé Adèle, dont il était éperdument amoureux et qui le lui rendait bien. Plutôt que de s'embarrasser d'une procédure de divorce, longue et très hasardeuse à cette époque, Adèle aurait échangé ses papiers d'identité et son premier mari contre le passeport de Madeleine et Madeleine elle-même pour, sous cette identité, convoler en justes noces avec le peintre de ses rêves.

Cette Angélique blonde aurait ainsi pour Ingres valeur d'acte de rectification de l'État civil. Une proclamation publique de son amour pour Adèle, celle-là même qu'il

n'a pu prononcer le jour de son mariage, lorsqu'il dut jurer fidélité à la cousine.

Tout ce qui précède est bien entendu fictif, et toute ressemblance avec des personnes ayant existé serait purement fortuite.

Imaginez tout de même que l'on découvre un jour qu'Adèle de Lauréal souffrait d'un goitre thyroïdien et que son premier mari se prénommait Roger ? Voilà qui justifierait quelques recherches, mais ne nous emballons pas et laissons œuvrer les spécialistes.

11

Augustus Egg
*Queen Elisabeth discovers
She is no longer young*

(1848)
Huile sur toile (122 cm x 183 cm)
Collection privée

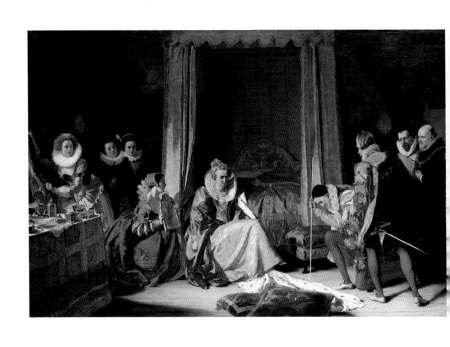

Est-ce la découverte de la poudre craquelée sur son visage qui a provoqué cette déflagration ? Ce qui est sûr, c'est qu'Élisabeth Iʳᵉ se serait bien passée de cette révélation, tout comme des huit témoins qui l'entourent. Ceux-là n'apprennent pourtant rien qu'ils ne sachent déjà, rétorquerez-vous, et sans doute aurez-vous raison. Mais une telle remarque apparaît inutile et irritante, tout comme la collerette que la reine porte autour du cou.

Nous sommes aux alentours de 1590 à en juger par l'aspect de l'austère Élisabeth, qui doit friser la soixantaine. Sa flotte vient de subir un grave revers face à l'Invincible Armada, et maintenant qu'elle a perdu sa guerre contre l'Espagne, elle aimerait bien qu'on lui fiche la paix.

La scène est dépeinte sur le vif, en plein cérémonial du lever, ce que suggère la première femme de chambre qui s'apprête à tirer le rideau. Nous comprenons au passage que la souveraine n'est pas près de se débarrasser de ses spectateurs. Ils sont là tous les matins depuis Henri II, qui avait le réveil mauvais paraît-il, et l'on ne s'affranchit pas si facilement d'une tradition multiséculaire, surtout britannique.

À supposer même qu'elle puisse s'en dégager, que leur dirait-elle ? « Circulez, y'a rien à voir » ? C'est faux ! Quoi de plus réconfortant en effet que la vue d'une reine touchée

non par la grâce, mais par la vieillesse ? D'autant qu'elle a dû être sacrément épargnée par les affres, y compris ceux du temps, pour ne réaliser qu'à l'aube de la soixantaine qu'elle a été, et qu'elle n'est donc plus, du moins plus tout à fait.

Mais par quelle circonstance brutale l'aspect humain de sa royale condition lui est-il soudainement apparu ? Ce ne peut être en tout cas l'effet du miroir que lui présente sournoisement la jeune et jolie brune agenouillée à ses côtés, à moins d'envisager qu'Élisabeth ne se soit pas vue dans la glace depuis une bonne dizaine d'années. L'hypothèse paraît peu probable, bien que celle que l'on surnommait « la reine vierge » ne fût pas à proprement parler une grande coquette.

Quand bien même se serait-elle observée dans la glace, elle n'y aurait rien découvert d'inquiétant eu égard au degré de sa presbytie, à savoir trois dioptries selon la moyenne admise à son âge. Tout au plus serait-elle parvenue à y distinguer une silhouette que, par simple déduction, elle se serait attribuée.

Et que l'on ne vienne pas m'objecter qu'avec cette même force de déduction, elle serait parvenue à la conclusion qu'elle n'était plus si jeune. En premier lieu, le lien entre presbytie et vieillesse était loin d'être établi en 1590, époque à laquelle l'ophtalmologie en était encore au stade des balbutiements. Pour vous donner une idée, Ambroise Paré était à la fois oculiste et accoucheur.

Mais surtout, la reine souffrait depuis longtemps, sans doute même depuis toujours, de graves problèmes de vue. Elle avait ainsi entretenu une correspondance amoureuse avec le duc d'Alençon, un nabot tellement hideux qu'il suscitait brimades et moqueries auprès de ses congénères.

Il fut néanmoins le seul de ses prétendants auquel elle ait donné de réelles espérances. Elle alla même jusqu'à l'embrasser sur la bouche en public. Certes, il avait 26 ans quand elle en avait 47, mais tout de même ! Sachant qu'Élisabeth avait pour habitude de gifler ses sujets et même de leur cracher dessus en public plutôt que de leur rouler une pelle, il y a de quoi se poser des questions.

En clair, la reine n'y voyait rien !

Ce qui est sûr, c'est que l'œuvre d'Augustus Egg traduit un épisode surprenant de la vie d'une femme.

Vous et moi serions incapables d'associer la survenue de notre vieillesse à une date ou à un événement précis. Ce fut une lente prise de conscience, émaillée des signaux avant-coureurs, comme ce vouvoiement inattendu, la fumée de cigarette devenue insupportable, ce voisin trop bruyant, cet autre qui vous cède sa place dans l'autobus, l'apparition de la ménopause. Et c'est à la lumière de ce type d'incidents que le commun des mortels finit par admettre qu'il est passé de l'autre côté, celui des vieux cons, selon une terminologie désormais caduque.

Mais la reine d'Angleterre n'est pas une femme comme les autres. On la vouvoie depuis la naissance et personne n'oserait fumer dans son entourage. Bien entendu elle ne prend pas les transports en commun et le fait qu'on lui cède sa place ne saurait lui servir de révélateur. Pour finir, elle n'a pas de voisins, mais des domestiques très peu bruyants qui l'importunent depuis sa plus tendre enfance.

Pour elle, le chemin à parcourir sur la voie de la connaissance de soi est donc certainement plus court, mais aussi plus abrupt, que celui de madame Tout-le-monde.

Bon d'accord ! Mais la ménopause alors ? Cela fait bien une dizaine d'années que notre souverain sujet en

a franchi le stade, statistiquement en tout cas, et il s'agit tout de même d'un indice notable.

Pourtant, à en croire le titre du tableau, cette affaire ne l'aurait pas spécialement alertée à l'époque, et l'on est donc fondé à s'interroger. Bien sûr on pourrait envisager qu'Élisabeth fût une femme distraite, et qu'elle n'ait simplement pas prêté attention à l'interruption de ses menstruations, mais ce ne serait pas très sérieux. L'hypothèse la plus vraisemblable est qu'elle ait été atteinte d'aménorrhée hypothalamique, c'est-à-dire qu'elle n'ait jamais eu ses règles.

Voilà qui expliquerait, bien mieux que sa prétendue virginité, à la fois qu'elle n'ait pas eu d'enfants mais aussi que, privée de repères, elle ait pu se croire jeune jusqu'à l'aube de la soixantaine.

Cependant, quel que soit le nombre de ses ovulations passées, cela n'explique toujours pas par quel mystère elle bascule ainsi, sous nos yeux et ceux d'Augustus Egg, dans le troisième âge.

En cherchant bien, parmi les membres de la cour qui lui rendent hommage, face à la reine et dos à nous, il m'a semblé reconnaître Francis Drake, le fameux contre-amiral, sans doute de retour d'Espagne. Élisabeth l'a vu pour la dernière fois le 4 avril 1581, lorsqu'elle l'a fait chevalier. Drake est non seulement défait, mais il a pris une dizaine de kilos, et autant d'années.

On ne peut l'apercevoir, de là où nous sommes, mais en dépit de son sang-froid légendaire, le contre-amiral a sans doute laissé échapper une trace de sa propre surprise à la vue d'une reine défraîchie et fatiguée. Un discret frémissement de la lèvre supérieure, un œil qui s'agrandit légèrement, un subtil froncement de sourcil, autant de signes qui sont

lourds de sens pour un sujet de sa gracieuse majesté, mais auxquels il est bien difficile de donner vie dans un tableau.

Ce n'est cependant pas la paresse, mais bien la finesse d'Augustus Egg qui est ici à l'œuvre pour nous rappeler avec brio qu'il est inutile de tourner le dos à la réalité, elle nous cerne avec le même entêtement que l'entourage d'une reine.

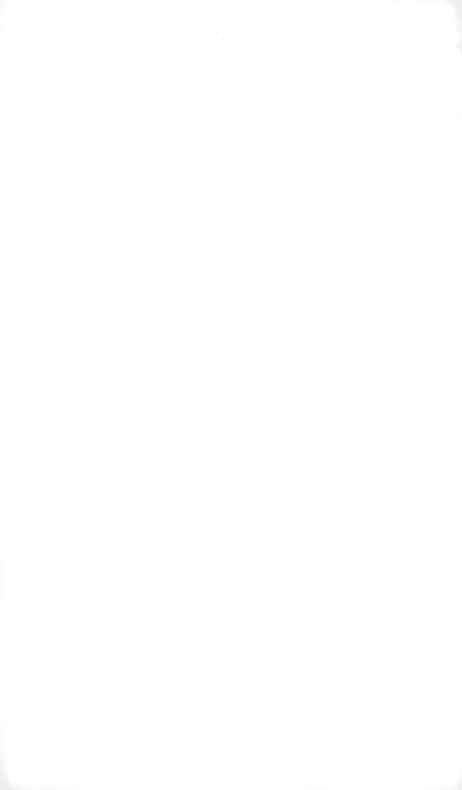

12

Carl Spitzweg
L'Alchimiste

(1860)
Huile sur toile (38 cm x 36 cm)
Staatsgalerie Stuttgart

« L'un des objectifs de l'alchimie (...) est la réalisation de la pierre philosophale permettant la transmutation des métaux, notamment (...) du plomb en or. (...) Un autre objectif classique de l'alchimie est la recherche de la panacée et la prolongation de la vie via un élixir de longue vie. Toutefois, certains auteurs affirment que l'essentiel de la recherche alchimique n'est pas la transmutation des métaux, phénomène secondaire, mais la transformation de l'alchimiste lui-même... » (Wikipédia).

Science occulte pour ses partisans, superstition voire escroquerie pour les autres, l'alchimie est le plus souvent associée au Moyen Âge, à tort. Cette occupation remonte en fait à la nuit des temps, tout en conservant une place notable dans notre société moderne et matérialiste dont le slogan est pourtant : « rien ne se crée, rien ne se perd ».

L'appellation d'alchimiste étant quelque peu passée de mode, les praticiens actuels lui en préfèrent de plus contemporaines. Exorcistes, magnétiseurs, marabouts ou même politiciens, ils se targuent de transformer en bonheur définitif nos malheurs du moment. Ces alchimistes relookés nous garantissent le retour de l'être aimé, de la jeunesse, ou de la croissance, autant de biens fugitifs qui ne reviennent jamais, ou alors il faut voir comment !

Pour ce qui est de leur propre mutation en revanche, ils l'accomplissent souvent au-delà même de leurs attentes, si bien que de maigres et impécunieux, les voilà bientôt transformés en nababs ventripotents.

Certains de leurs prédécesseurs ont pourtant remporté des succès difficiles — voire dangereux — à mettre en doute, et méritent toute notre considération. Qu'on en juge à travers les alchimistes de renom que furent, pour ne citer que les plus grands et dans l'ordre d'apparition :

– Moïse, pour le rôle qu'il joua dans la transmutation de l'eau du Nil en sang et ses conséquences, tant hydriques que politiques ;

– Bouddha dans sa téléportation au Sri Lanka ;

– Marie et l'immaculée conception ;

– Jésus pour, entre autres, la transformation de l'eau de Cana en vin ou la multiplication des pains ;

– Mahomet, pour avoir fendu la lune en deux, bien qu'il se soit aidé à cette fin d'un bâton de bois.

À ces noms glorieux, on aurait pu ajouter celui de Midas, mais sa réussite n'est pas authentifiée et relève plus de la mythologie que de l'histoire. De toute façon il renonça à son don, en raison des dommages collatéraux qui s'avérèrent rédhibitoires pour lui et, plus encore, pour son entourage.

Abandonnons à présent toutes ces stars de la profession et consacrons-nous, en compagnie de Carl Spitzweg, à l'alchimiste de base, au sans-grade. Celui qui, au terme d'une vie entière de recherche, ne sera finalement parvenu qu'à transformer son propre corps en poussière. Peut-être aura-t-il goûté quelques succès avant-coureurs tels que

l'ostéoporose, voire l'Alzheimer, mais rien de spectaculaire ni de comparable aux exploits de ses prestigieux prédécesseurs.

Notre alchimiste inconnu ne changera pas la face du monde, pas plus sans doute que celle du globe de verre devant lequel il se tient, un sourire énigmatique aux lèvres.

Sa tenue laisse à penser qu'il sort tout droit de son lit. Peut-être a-t-il abandonné là son globe mystérieux, la veille au soir, dans l'espoir d'une transmutation nocturne.

Courbé en avant, la robe de chambre entrouverte, la calvitie à l'air et la ceinture pendante, notre vieillard semble attendre quelque chose, et l'on se demande bien quoi exactement.

Une apparition ? C'est peu probable, si la sphère devait éclater il prendrait ses distances.

Une révélation ? Je ne le pense pas, ou alors le tableau se serait intitulé : Le Voyant, (1860).

Une érection, qui sait ? Voilà qui relèverait assurément du prodige, et à bien observer le tableau, de nombreux indices tendent vers cette dernière hypothèse.

On remarquera tout d'abord que l'expérience se tient dans un lieu particulièrement peu propice à ce genre d'émoi. C'est que l'alchimiste est à la recherche d'un résultat incontestable que rien ne viendra perturber. D'où l'absence du moindre élément incitateur, à commencer par une apparition féminine sous quelque forme que ce soit, dans ce grenier aussi vide qu'inhospitalier.

D'autre part, Spitzweg aurait pu choisir un Alchimiste dans la force de l'âge, inutile après tout d'être vieux et gâteux pour transformer une boule de verre en or.

Et puis il y a cette cordelette pendouillant dans son dos, dont il faut reconnaître qu'elle force à ce point l'allusion qu'elle en rendrait presque notre supposition douteuse.

Enfin et surtout, si le vieil alchimiste espère une érection, comme nous le pensons désormais, son sourire perd son caractère énigmatique au profit de la lubricité. Une explication satisfaisante, pour lui comme pour nous.

Parviendra-t-il à ses fins ? Rien dans cette œuvre, que je qualifierais tout compte fait de pessimiste, ne le laisse supposer.

N'oublions pas que Carl Spitzweg avait été pharmacien avant de se consacrer à la peinture. Ses connaissances en biologie, acquises à l'université de Munich, lui permettaient de savoir, mieux que quiconque, qu'une boule de verre, même bien lustrée, ne saurait suffire à provoquer l'afflux sanguin escompté.

À moins que notre bonhomme n'ait en réalité convié dans ce grenier quelque cocotte du quartier, ce qui serait de nature à augmenter sensiblement ses chances, mais serait-ce alors encore de l'alchimie ?

13

Felix Vallotton
La Visite

(1887)
Huile sur toile (32,7 cm X 24,8 cm)
Musée Malraux (Muma), Le Havre

Voici une œuvre au titre aussi mystérieux que le contenu. Si le visiteur au haut-de-forme sait exactement ce qu'il fait là, celui du musée du Havre reste incontestablement sur sa faim. Il pourra toujours tenter de se rassasier au restaurant du dernier étage où, pour la modique somme de 25 euros, il goûtera au menu complet avec vue imprenable sur le port. Mais que faire du touriste indigent, celui qui n'a pas même les moyens de s'offrir la formule à 18 euros et dont l'estomac gargouille face au tableau ? Il a sans doute haussé les épaules, décrété que c'était de l'art abstrus et regagné l'ascenseur en direction de la sortie. Eh bien je ne peux me résoudre à l'abandonner à la buvette d'en bas, fulminant entre deux gorgées de bière contre ce trou normand où il est venu se perdre, pour tomber sur cet imbécile de Vallotton.

Je n'ai certes pas la prétention de supplanter la brochette de lotte servie trois étages plus haut, sur son lit de courgette. Encore moins le moelleux au chocolat à suivre. Mais je tenterais tout de même de le convaincre que Le Havre n'est pas un trou, d'ailleurs son équipe de handball féminine évolue en première division. J'ajouterais que Vallotton était certes Suisse mais pas imbécile, et qu'il y a là plus qu'une nuance, regardez Einstein.

Pendant ce temps, l'autre visiteur, le repu du troisième étage, avachi devant sa bouteille de Sancerre vide, aura

sans doute été convié par le personnel à régler l'addition et gentiment poussé à partir. Lorsqu'il abordera pour la troisième fois la rue Jeanne d'Arc à la recherche de sa voiture, sa propre visite au musée Malraux lui sera probablement sortie de la tête, et peut-être même par les yeux. Bien que ce ne soit pas le lieu, signalons-lui que la fourrière se situe à l'autre bout de la ville, au n° 5 de la rue Jules Lecesne, et fichons-lui la paix, on lui a suffisamment porté la poisse. Avec un peu de chance il trouvera un taxi libre, un véritable prodige au Havre un dimanche après-midi, mais ça suffit ! Cessons de nous mêler de ses affaires et revenons aux nôtres.

Car contrairement au public plutôt clairsemé les questions se bousculent devant le tableau, il va bien falloir les traiter.

Et pour commencer, qui visite qui ?

Ce que l'on peut affirmer avec un risque minimum d'erreur, c'est qu'il s'agit d'un homme rendant visite à une femme, ce ne sont pas les indices qui manquent. Ainsi, le haut-de-forme et la canne que le peintre a laissé traîner sur la chaise sont des accessoires notoirement masculins. De son côté, le pot de fleurs qui repose sur la petite commode appartient à une femme, sans doute l'occupante des lieux, à moins que le peintre ne cherche délibérément à nous égarer, mais pourquoi diable agirait-il ainsi ? Envisageons tout de même l'hypothèse inverse, pour en avoir le cœur net. Si c'était les fleurs qui rendaient visite au haut-de-forme, on en trouverait bien la trace quelque part. Or, non seulement elles n'ont pas l'air emballées, mais à bien les regarder on a le sentiment qu'elles trempent là depuis quelques jours. Vous voyez, Vallotton n'est pas un truqueur !

Il reste tout de même une dernière perspective à explorer, bien qu'elle ne soit pas très convenable, mais l'analyse d'une œuvre ne s'accommode pas de silences, même éloquents. Ne serait-ce pas deux hommes rendant visite à une femme ? En d'autres termes, comment être sûrs que le haut-de-forme et la canne appartiennent bien à un seul et même individu ? Personnellement j'en suis convaincu, et m'en excuse d'avance auprès de ceux qui commençaient à trouver l'affaire croustillante, qu'ils sachent qu'ils ne perdent rien pour attendre. Certes le haut-de-forme se suffit à lui-même et pourrait avoir trouvé place sur cette chaise, en toute indépendance. Très bien ! Mais ce genre de canne ne va pas sans chapeau, je dirais même sans *ce* chapeau. Car il faudrait alors envisager que son propriétaire l'ait posée à côté du chapeau d'un autre, ce qui ne se fait pas, surtout dans ces milieux très accoutrés.

Aussi, sauf à aller chercher midi à quatorze heures, la conclusion initiale s'impose, il s'agit bien d'un monsieur rendant visite à une dame.

Ce petit problème étant résolu, voyons ensemble quel peut bien être l'objet de la visite.

Bien sûr, on pense tout de suite à une rencontre galante, c'est d'ailleurs la seule idée qui vienne à l'esprit, nul besoin qu'il soit mal tourné pour cela. Les faits parlent d'eux-mêmes, ils sont posés crûment sur la toile. À commencer par le haut-de-forme, symbole s'il en fut de la distinction masculine. Et alors la canne, c'est le pompon sur le galurin ! Elle est la propriété d'un élégant, un beau gosse à l'évidence, celui-là même qui compte déjà le haut-de-forme dans sa garde-robe, nous l'avons démontré, je n'y reviendrai donc pas. Et que l'on ne vienne pas m'objecter que tout cela ne nous dit rien des intentions du bellâtre. Je ne recherche

pas le scandale à tout prix, bien au contraire. Si j'avais sous les yeux un béret et un saucisson je conclurais avec soulagement à la visite d'un plombier, encore qu'en me relisant je tremble à l'idée des arrière-pensées libidineuses que certains ne manqueraient pas de me prêter.

Si j'en juge par l'aspect des fleurs, je dirais que la dame aborde la cinquantaine, qu'elle vit en vase clos, en un mot, qu'elle n'est pas épanouie. Elle se réfugie dans ce petit deux-pièces de banlieue pour échapper à une routine, faite pour l'essentiel de réceptions mondaines et de mari ventripotent.

Voilà pour ce qui est des protagonistes de cette histoire, et de leur intrigue. Examinons pour finir ce qui a bien pu se passer.

Le jeune et fougueux dandy ne parvenant manifestement plus à se contenir a malmené la porte en pénétrant dans les lieux. Elle ne ferme plus, déformée par un élan qui a conduit le jeune homme à heurter le mur de droite. Regardez bien le tableau, il en est encore un peu retourné.

En dépit de cette agitation apparente, je ne crois pas à une scène de viol, mais je penche au contraire pour un acte pleinement consenti.

Souhaitons que ce soit bien la version que confirmera madame quand, sur plainte de la mégère d'en face, la brigade des mœurs aura fait irruption dans les lieux, enfonçant la porte ouverte par le jeune imprudent.

Il apprendra en tout cas à faire preuve de plus de retenue à l'avenir, car, il l'a compris désormais, il faut se méfier de l'eau qui dort.

14

Ferdinand Hodler
Fatigués de la vie

(1892)
Huile sur toile (294 cm X 150 cm)
Nouvelle Pinacothèque, Munich

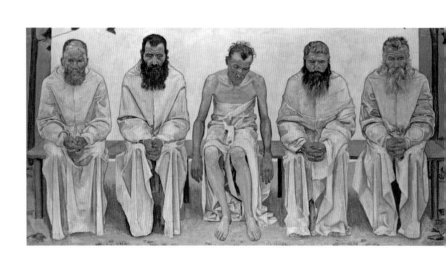

Que celui qui, passé un certain âge, en tout cas l'âge de nos quatre barbus, n'a pas éprouvé cette fatigue extrême, cette lassitude de fond, celle qui conduit à se dire : « À quoi bon continuer ? », que ce sans-âme leur jette la première pierre. Il n'a sans doute jamais reçu la lettre d'un éditeur lui exprimant ses félicitations pour la qualité de son manuscrit en même temps que ses regrets de n'être pas en mesure de le publier. Pas une fois il n'a accouché, souffert de migraine ou d'éjaculation précoce, et sa voiture démarre au premier tour par grand froid, y compris les jours de rendez-vous d'embauche.

Comment voulez-vous que cet insensible compatisse au malheur d'autrui ? Il n'a jamais été foutu de rater un examen ni même une bonne affaire. Un cas désespéré dont il est à craindre qu'il vienne vous chanter la ballade, la ballade des gens heureux.

En attendant, il pourra toujours mitrailler nos cinq zombies de tous les projectiles qu'il voudra, rien ne peut plus les atteindre.

On les a sortis prendre l'air, le terme de promenade serait excessif, et l'on dirait qu'ils assistent à une sorte de spectacle depuis ce banc. Leurs regards apathiques convergent en tout cas vers un même point, à l'exception notable du désaxé du centre, dont les yeux comme la tête piquent vers le sol.

Je suppose que l'on est en train de leur administrer une nouvelle thérapie de choc, comme on les expérimentait couramment en ce temps là sur les grands mélancoliques. Ils ont déjà subi les douches froides, la camisole de force et la flagellation. Le malade central a même déjà bénéficié d'une topectomie[1], une opération pratiquée pour la première fois en 1889 par Gottlieb Burckhardt et qui valut à son patient la notoriété, faute de guérison. Ce psychiatre, aussi suisse que l'était Hodler, croyait en la formule *melius anceps remedium quam nullum*[2], théorie que le tableau réalisé par son compatriote peine à consoler.

D'un autre côté, il est vrai que le principe de précaution pratiqué de nos jours est également critiquable, le problème étant qu'entre faire et ne pas faire, il faut bien trancher. Or, il n'existe pas de solution intermédiaire, sauf peut-être à créer une commission, et encore, il n'est pas sûr que ses préconisations changeront profondément le sort de nos malades.

Leurs thérapeutes ont de leur côté clairement opté pour l'action, sinon nous ne serions pas dehors sous ces deux petits coins de ciel bleu, mais au lit, avec nos fatigués sous la couverture.

À mon avis, ils ont été rassemblés là pour suivre une représentation du *Journal d'un fou* de Gogol. Rappelons en quelques mots qu'il s'agit de l'histoire d'un fonctionnaire subalterne qui sombre dans la paranoïa à la suite d'une série de déceptions, jusqu'à succomber à la démence.

L'intention du personnel soignant est de susciter un sursaut chez nos mélancoliques, par une sorte d'effet miroir, du genre de celui qu'Hamlet tente de provoquer

1. Excision partielle du lobe temporal droit, ancêtre de la lobotomie.
2. Mieux vaut agir que ne rien faire.

sur l'odieux Claudius lorsqu'il met en scène le meurtre de son père. Pour le déjanté central, quoi qu'il en soit, les carottes sont cuites. Dans l'état où il se trouve, vous pourriez lui présenter Marilyn Monroe en personne même nue, il ne relèvera probablement pas la tête.

Cela dit, pour les quatre barbus c'est pas gagné non plus.

Certes, l'idée de combattre le mal par le mal n'est pas aberrante en soi. Elle a d'ailleurs produit des résultats incontestables, notamment dans le domaine de la vaccination ou des guerres de Religion, encore que pour ces dernières l'évaluation du rapport risques/bénéfices s'avère plus délicate. Malgré tout, je pense que j'aurais personnellement usé d'une autre méthode. J'aurais plutôt tenté de leur demander ce qui pourrait bien leur faire plaisir. Oh, bien sûr, je vous vois venir : « Puisqu'ils sont fatigués de vivre, ils ne peuvent prendre plaisir à rien, c'est bien là le problème ! », me direz-vous. Eh bien vous aurez tort ! On ne guérit pas une bande d'asthéniques avec Gogol.

Bien sûr, pour l'avachi du milieu, je ne vois pas ce que je pourrais proposer, à part peut-être un électrochoc, mais allez trouver une prise de courant en 1892, même en Suisse. Cependant, tout n'est pas perdu pour les autres à mon avis, notamment pour les deux barbus des extrémités. Ces deux-là sont alcooliques, comme le révèle la rougeur de leur visage. Demandez-leur ce qui leur ferait plaisir, et je vous fiche mon billet qu'ils vous répondront : « Du schnaps ! » Regardez attentivement celui de gauche, il esquisse presque un sourire à cette évocation. Et croyez-moi, ce n'est pas la représentation à laquelle il assiste qui le lui a arraché. Je ne cherche pas à nier le talent des acteurs qui se démènent hors champ, ils font sûrement ce qu'ils peuvent. Mais je pencherais pour donner aux deux rougeauds ce qu'ils

réclament, selon la théorie du moindre mal : « Plutôt une cirrhose que morose ! »

Pour ce qui est des deux autres, le brun et le poivre et sel, il vous apparaîtra en les observant bien qu'ils ont un air de famille très prononcé. Peut-être sont-ils frères ou bien cousins germains, une découverte qui bouleverse notre diagnostic. Il est probable qu'ils ne sont pas fatigués de vivre, mais fâchés. Celui de droite était-il le mal aimé de la famille ? Sa femme a-t-elle eu une aventure avec l'autre, le chouchou ? Peu importe, mais si vous voulez mon avis, ils se font simplement la gueule et n'ont rien à faire sur ce banc.

Ce qui est sûr en tout cas, c'est que ce ne sont ni le psychopathe ni les alcooliques sur les bords qui vont les réconcilier.

15

Kazimir Malevitch
White on white

(1918)
Huile sur toile (79,4 cm x 79,4 cm)
Museum of Modern Art, New York

L'auteur du manifeste *Le Suprématisme. Le monde sans-objet ou le repos éternel* avait coutume de dire : « L'art est immobile car il est parfait. Le contenu véritable de la peinture, c'est la peinture elle-même. » J'aurais pu ajouter : « Le contenant naturel du tableau, c'est son cadre », mais ça, c'était avant d'être confronté à *White on white*.

Avec ce premier monochrome de l'histoire de la peinture contemporaine, Malevitch passe de la théorie à la pratique pour nous livrer une œuvre particulièrement sombre. En adéquation avec les aspirations les plus radicales du suprématisme, l'absence d'objet se trouve ici sublimée par une absence totale de sujet. Quant à l'immobilité, elle nous est restituée jusqu'à l'inexpressivité absolue, au point que des neurologues essayèrent de capter l'inertie qui émane du tableau pour le traitement de certains troubles de l'équilibre. Le patient, revêtu d'une blouse blanche, était invité à repérer l'œuvre projetée sur un mur, blanc également, avant de tenter de s'y fondre. La méthode fut cependant abandonnée, malgré des résultats encourageants, en raison du nombre inexplicable de dépressions nerveuses chez les sujets traités.

Cette anecdote souligne, s'il en est besoin, le caractère radicalement nihiliste de *White on white*. Que Dieu n'existe pas, voilà qui se comprend aisément à l'heure où l'on

s'apprête à dénombrer les morts de la première guerre mondiale. Aujourd'hui encore, une telle éventualité ne saurait être totalement écartée. Mais plus grave encore que la négation de Dieu, il y a le néant qui surgit de la toile comme une spirale absorbante. Un trou blanc.

Le vide étant une notion aux contours plutôt flous, sa représentation sous la forme d'un carré blanc intrigue de prime abord. S'il comporte des limites aussi déterminées, c'est qu'il doit y avoir quelque chose autour, et ce n'est pas rien. Las ! Ce frêle espoir, Kazimir Malevitch le brise aussitôt. Le carré blanc repose en effet sur un autre carré blanc, et c'est un gouffre qui s'ouvre sous nos pieds endoloris par les heures d'attente à l'entrée du musée.

On essaiera en vain de se raccrocher au cadre du tableau, d'en calculer la superficie en posant l'opération (79,4 x 79,4) histoire de s'occuper l'esprit, ou même de troquer ses escarpins contre la paire de baskets qu'on avait remisée dans son sac à main, rien n'y fera. Nous avons entrevu l'infini, et nous n'en reviendrons pas indemnes.

Je me souviens pour ma part m'être dirigé d'un pas incertain en direction de la salle suivante, dans l'espoir d'y retrouver quelques couleurs. En chemin, j'ai croisé un gardien, noir dans un uniforme noir, auquel j'ai demandé ce qu'il pensait du tableau. Il m'a répondu, en se désignant lui-même : « C'est clair, non ? »

Arrivé à la librairie du musée, je me suis rué sur une biographie de Kazimir Malevitch, dans l'espoir d'en savoir un peu plus sur l'homme, voire de trouver un commentaire docte et rassurant sur notre œuvre. Après tout, je ne suis pas à l'abri d'une erreur d'interprétation et peut-être avais-je quelque peu noirci le tableau. Tout ce que j'ai

réussi à glaner, c'est que la toile fit un carton à sa sortie. Les autorités la perçurent en effet comme un coup de pub en faveur de la doctrine marxiste, du fait de son athéisme affiché. Je n'avais donc pas tort.

L'œuvre connut par la suite un sort plus mitigé, tout comme son auteur. Quelques années après un succès qui le propulsa au soviet de Moscou, Malevitch fut stigmatisé pour son subjectivisme, théorie énonçant qu'il n'y a de vérités que personnelles. Cette conception se révéla en effet incompatible avec le stalinisme naissant, théorie divergente selon laquelle il n'existe qu'une seule vérité, absolue et détenue par Staline lui-même.

La conséquence de cette dissension est que Malevitch fut jeté aux oubliettes, avec ses tableaux et sa peinture. Il s'est murmuré dans les cercles clandestins que le fondateur du suprématisme avait offert, sous la torture, de réintituler le tableau *Red on red*. Par chance, ses geôliers ne saisirent pas l'ironie de la proposition, mais il est vrai qu'ils n'y voyaient que du bleu[1].

1. Bien que conformes à la réalité dans ses grandes largeurs, il se peut que certains des éléments biographiques ci-dessus sortent du cadre établi.

16

Ilya Iossifovitch Kabakov
Qui a planté ce clou ? Je ne sais pas[1]

(1972)
Peinture laquée, huile, clou en fer sur Isorel monté sur châssis
Centre Georges Pompidou, Paris

1. En haut à gauche du tableau on peut lire, en caractères cyrilliques : « Olga Petrovna Panina : « Qui a planté ce clou ? » et en haut à droite : « Anina Borisovna Kochkina : « Je ne sais pas. »

Ольга Петровна Панина: Кто забил этот гвоздь?

Ольга Петровна Панина: Кто забил этот гвоздь?

Яша Борисовна Кошкина: Не знаю.

Un grand manoir dans la campagne aux environs de Saint-Pétersbourg, salon bourgeois, mobilier Art déco. C'est le début de l'hiver, il est environ dix heures. Dans le salon, Anina est en train d'épousseter le lustre quand apparaît Olga, sa patronne, précédée d'un caniche nain toiletté, nœud rouge sur la tête et petite clochette au cou. Le chien court vers la bonne, aboie et lui mordille les pieds, comme s'il voulait qu'elle lui lance le plumeau pour jouer. Olga se dirige vers le piano, mais elle marque un arrêt devant le tableau qui lui paraît bizarre.

OLGA PETROVNA PANINA, *les mains sur le visage, découvrant la scène, catastrophée* :
Qui a planté ce clou ?

ANINA BORISOVNA KOCHKINA, *essayant tant bien que mal de se débarrasser du chien* :
Je ne sais pas.

OLGA :
Ah, Gipsy, tais-toi !
Ce ne peut être qu'un coup d'Ivan… Il est complètement fou ma parole !
Elle hurle.
Hé, Vania !

Ivan Ivanovitch Panine, *sortant de son bureau, le journal à la main* :
Qu'est-ce qu'il y a encore ?

Olga, *lui désignant le tableau* :
C'est toi qui as fait ça ?

Ivan, *contemple le tableau, visiblement surpris et fâché* :
Tu te fiches de moi ou quoi ? Voilà quinze ans que tu te vantes auprès du monde entier que je suis incapable ne serait-ce que de planter un clou. Demande plutôt au jardinier, le seul homme compétent de la maison.

Olga, *excédée* :
Quelqu'un plante un clou rouillé au beau milieu de mon Kabakov, et tu ne trouves rien de mieux à faire qu'une scène de jalousie ?

Ivan :
Écoute, Olga, je t'assure que j'aurais adoré le planter, ce clou. Et crois-moi, je ne m'en serais pas caché, bien au contraire !

Olga :
Mais tu ne l'as pas fait ?

Ivan :
Est-ce que tu t'imagines un quart de seconde que j'aurais surmonté ma crainte panique du tétanos pour me livrer à des travaux manuels autour d'un clou rouillé ? Et quand bien même je l'aurais fait, tu sais bien que je n'aurais jamais réussi à le planter aussi droit.

Au chien.
Ah, Gipsy, ça suffit, ferme-la un peu !

OLGA, *elle prend le chien dans les mains en le caressant nerveusement* :
Il est vrai qu'une action aussi périlleuse que de planter un clou requiert une sacrée dose de courage. Comment ai-je pu perdre cela de vue ?
À Anina.
Anina, va me chercher Igor, s'il te plaît.

ANINA :
Oui Madame.
Anina réapparaît quelques minutes plus tard réajustant son corsage et l'air embarrassé, le jardinier à ses trousses.

IGOR BORISOVITCH BASSAIEV :
Que se passe-t-il ?

OLGA :
As-tu vu quelqu'un entrer dans la maison ?

IGOR :
Non, et puis ça m'étonnerait, le portail est fermé. En tout cas, si quelqu'un était venu de l'extérieur, avec toute cette neige, il aurait laissé des traces de pas…

IVAN :
Et de sang ! Gipsy ne lui aurait laissé aucune chance.

OLGA, *furieuse* :

Il y a un type qui a massacré mon plus beau tableau, une toile qu'Ilya m'a offerte pour mon anniversaire, et tout le monde s'en fout !

IGOR, *observant le tableau, pensif* :

Moi je trouve que ça lui donne un genre à votre tableau, ce clou. Cela dit, c'est pas un travail de professionnel, regardez, il est pas bien centré. Si vous voulez mon avis, il faudrait en mettre un deuxième environ trois centimètres à droite du premier, ça serait plus symétrique.

OLGA :

Igor, plutôt que de dire n'importe quoi, allez donc vérifier s'il n'y a pas de traces d'intrusion dans le jardin, moi j'appelle la police immédiatement.

ANINA, *surprise* :

La police, madame ? Pour un clou ?

OLGA :

Ma pauvre Anina, sais-tu seulement quelle est la valeur de ce tableau ?

IVAN :

Si tu me le demandes, je dirais approximativement un clou.

OLGA :

Justement, je ne te le demande pas ! Je te laisse réserver la primeur de tes opinions à Ilya. Tu lui feras part de ton estimation lors de son prochain passage à la maison, je suis sûre qu'il appréciera ton esprit.

IVAN :

Sûrement ! Il a un excellent sens de l'humour, lui. D'ailleurs on va l'appeler tout de suite pour lui raconter ce qui se passe.

OLGA :

Tu es fou ! Tu ne vas quand même pas téléphoner à Ilya pour lui dire qu'on a trouvé un clou rouillé au beau milieu de son tableau, ça va lui faire un choc.

IVAN, *déjà au téléphone* :

Bah ! C'est un grand garçon, il en a vu d'autres, va…
Allô, Ilya ? C'est Ivan Ivanovitch Panine.

ILYA IOSSIFOVITCH KABAKOV :

Ah tiens ! Salut Vania, comment vas-tu ?

IVAN :

Moi, ça va, je te remercie, c'est Olga qui ne va pas bien du tout. Figure-toi que ce matin on a trouvé un clou planté au beau milieu de ton *Paysage enneigé dans un cadre vert*.

ILYA :

Non ! Vraiment ?

IVAN :

C'est comme je te le dis.

ILYA, *sur un ton intrigué* :

Et qui a planté ce clou ?

IVAN :
Je ne sais pas.

ILYA :
Tu es en train de me dire que vous vous êtes levés ce matin, qu'il y avait un clou planté au milieu du tableau, et qu'on n'a pas la moindre idée de qui a fait ça ?

IVAN :
Oui, tu as parfaitement résumé la situation.

ILYA :
Prends une photo et envoie-la moi, il faut que je voie ça tout de suite.

IVAN, *prend une photo avec son téléphone portable et l'envoie* :
Voilà !

ILYA :
Incroyable !
Il scrute la photo avec une grande attention.
Tu peux m'en envoyer une autre, prise de trois quarts s'il te plaît ?
Ivan s'exécute et Ilya reçoit la deuxième photo qu'il observe encore pendant quelques secondes.
Passe-moi Olga… Allô, Olga ? Dis donc, je trouve qu'il a une sacrée gueule comme ça, le tableau, pas toi ?

OLGA, *stupéfaite* :
Ilya, je suis au bord des larmes. J'étais sur le point d'appeler la police et de te demander de le restaurer. Enfin, si tu penses que ce clou rouillé au milieu lui apporte

quelque chose… C'est ton œuvre après tout, on fera ce
que tu décideras.

ILYA :

Il n'y a vraiment pas de quoi pleurer, Olga. Cette histoire
est plutôt marrante, au contraire. Il faut absolument que je
vienne jeter un coup d'œil là-dessus. Tu vas voir, on va en
faire un truc génial de ton tableau ! J'ai déjà plein d'idées.
Et pour commencer, on va changer le titre. *Paysage enneigé
dans un cadre vert* a un côté compassé dont je n'étais pas
content. Je suis sûr que je vais trouver beaucoup mieux.

OLGA :

Merci, Ilya, d'essayer de me remonter le moral. Passe
quand tu veux, tu sais bien que tu es toujours le bienvenu ici.

ILYA :

Parfait ! Surtout, que personne ne touche à rien. J'arrive
en courant, ce week-end, par le premier train. À propos
d'arriver en courant, comment va Gipsy ?

OLGA :

Très bien, il t'embrasse.

ILYA :

Tu n'as toujours pas changé d'avis au sujet de ce petit
look sympa que je voulais lui faire ?

OLGA :

Ah non par pitié ! Elles sont très bien tes mouches…
en installation sur un mur, mais pas sur Gipsy, le pauvre !

ILYA :

Dommage ! Je t'assure, il ne sentirait rien et ce serait beaucoup plus original que ce nœud rouge que tu lui as collé sur la tête. Et puis au pire, si ça ne te plaisait pas, ça s'enlèverait facilement...

OLGA :
Désolée ! On ne touche pas à Gipsy.

ILYA :
Bon, bon, je n'insiste pas, mais tu as tort crois-moi... À samedi Olga, je t'embrasse.
Il raccroche.

OLGA, *dépitée* :
Vous avez entendu ça ? Il le trouve très bien ce clou, il veut le garder !

IVAN :
Il nous a bien eus ! Je suis sûr que c'est lui qui a fait le clou.

IGOR :
Un drôle de clou en tout cas.

Tout le monde quitte la pièce. Apparaît alors le metteur en scène. Il se plante devant le clou, qu'il examine méticuleusement.

LE METTEUR EN SCÈNE :
C'est un clou de théâtre.

17

Catharina Van Eetvelde
Équation

(2007)
Gouache et mine graphite sur papier (162 cm x 130 cm)
Centre Georges Pompidou, Paris

Alors là, j'ai dû appeler à l'aide.

Le premier à se porter à mon secours, un Américain de Denver, m'a dit : « C'est sexual pour sûr, une truc maso-sado ou de cette genre, chez vous les Françaises que c'est votre younique préoccupation. » Je lui ai suggéré que Catharina Van Eetvelde n'était pas Française, mais Belge, qui plus est Flamande, en vain, il n'a pas saisi la nuance. J'ai bien tenté de lui expliquer la Belgique, mais il a ri avant de s'en aller en levant un pouce complice dans ma direction. Il faut dire qu'une histoire de royaume, dix fois plus petit que le Colorado, divisé en deux communautés qui se battent pour la suprématie de leur langue, ce n'est pas très crédible.

Ma deuxième cliente, une vieille Juive, s'est montrée encore plus catégorique : « C'est une allégorie sur les camps de concentration. Regardez, le prisonnier dans un costume d'âne, ces câbles et toute cette machinerie au-dessus de lui, qu'est-ce qu'il vous faut de plus ? »

Le petit Français moustachu qui assistait à la conversation a haussé les épaules. Pour lui, nous faisions face à une dénonciation évidente de la course au rendement. « Y'a qu'à voir l'homme réduit à l'état de chien de course, en position de départ, avec l'appareillage au-dessus de sa tête, nous a-t-il dit. Moi, j'vois ça tous les jours chez Peugeot.

C'est les gros, ceux qui tirent les ficelles, vous les voyez les ficelles quand même, non ? Ils y mettent le paquet, mais on voit bien que c'est pas eux qui courent. Ils z'ont même pas fourni les starting-blocks, les salauds ! »

Quand l'Indien derrière nous s'en est mêlé pour évoquer la réincarnation et le karma, j'ai compris que j'étais bon pour me coltiner tout seul le problème. Je suis rentré à la maison, histoire de poser calmement les termes de l'équation, en laissant sur place le petit attroupement qui s'était formé autour du tableau.

Tâchons tout d'abord de déterminer ensemble l'inconnue qui se dissimule sous le déguisement d'âne.

Soit P l'espèce de poutre d'où s'échappent les quatre câbles c^1, c^2, c^3 et c^4, et T le trapèze sous lequel est fixé, on se demande bien comment d'ailleurs, un hexagone irrégulier « H », tel que le périmètre de H est nécessairement supérieur à celui de T qui le surplombe, on ne sait pas non plus comment vu que les câbles sont totalement distendus.

Soit d la distance entre P et H, d' le périmètre de T, et d" le périmètre de H.

Eu égard au caractère réversible de T, qui n'a pourtant pas l'air facile à retourner, on peut dire que c^1 à la puissance d, facteur de d' plus d", est égal au carré de l'hypoténuse h coupant le rectangle formé par c^1c^2. Il en va de même de c^3 vis-à-vis du rectangle c^3c^4, ce qui donne pour simplifier :

$$\frac{\Delta y}{\Delta x} \lim_{n \to \infty} \left(1 + \frac{1}{n}\right)^n \sum_{k=0}^{n} m_{k,i} = \sqrt[3]{v \sin x} + \int_{x}^{+\infty} f(x)dx$$

Il en résulte que pour tout x posé sur le plan incliné T, il existe un point de chute n, tel que x est littéralement soustrait au trapèze par translation euclidienne. Plus x

sera instable, plus la chute sera certaine, avec un taux de probabilité de 100 % pour x = savonnette.

Soit A le réel inconnu tombé du point n, A' le bonnet d'âne sous lequel il se déguise et que je ne vais pas tarder à revêtir moi aussi.

Si b est la distance parcourue par A depuis le point de chute et b' celle parcourue par A', l'on parvient à un résultat séduisant à savoir que $A = b^2$ ou, autrement formulé, $A = bb$.

Résultat on ne peut plus séduisant en effet, puisque notre inconnue n'est alors autre que Brigitte Bardot.

On aurait d'ailleurs pu l'entrevoir avant même de poser l'opération. Car il existait un autre chemin, plus intuitif que celui des mathématiques, pour parvenir à une conclusion identique. Catharina van Eetvelde a privilégié par son titre une approche scientifique, faisant ainsi le choix de la précision, ce qui se comprend aisément. Mais elle aurait pu intituler son œuvre *Charade* (2007), et nous conduire à aborder le sujet tout autrement.

En relevant pour commencer que l'hexagone, irrégulier ou pas, symbolise la France. Par ailleurs le trapèze mis en place par l'artiste est suspendu par des câbles distendus, défiant ainsi les lois élémentaires de la physique, même quantique. Cet édifice prodigieux nous conduit, au terme d'un raisonnement par analogie, voire par l'absurde, directement à Saint-Tropez, par la triviale entremise du signifiant « saint trapèze ».

Ceux enfin qui ne jurent que par le raisonnement inductif se souviendront de l'appel émouvant de Brigitte Bardot contre le « génocide des ânes » au Brésil.

Une conclusion s'impose, et une seule. Nous sommes en présence d'une œuvre qui défend la cause animale.

Je demande pardon aux sympathiques visiteurs qui, en toute bonne foi, ont voulu me prêter main-forte. Il est vrai que le résultat indiscutable auquel je suis parvenu a demandé du temps, dont ils ne disposaient sans doute pas, et un peu de rigueur.

Il est toutefois amusant de noter qu'ils avaient partiellement raison. Le moustachu a été sensible à l'aspect militant du tableau, la dame juive au génocide, alors que l'Américain a flairé derrière l'âne, le sex-symbol.

TABLE DES MATIÈRES

INTRODUCTION . 9

01. Véronèse, *Le Retour du doge Andrea Contarini à Venise après la victoire des Vénitiens sur les Génois à Chioggia* 11

02. Diego Velasquez, *Vieille femme faisant frire des œufs* . . 17

03. Pietro Paolini, *Un artigiano di strumenti matematici* . . 23

04. Luca Giordano, *Philosophe avec une gourde à la ceinture.* . 29

05. Gérard Dou, *La Femme hydropique* 35

06. Jacques-Louis David, *Érasistrate découvrant la cause de la maladie d'Antiochus.* 41

07. Marguerite Gérard, *La Mauvaise Nouvelle.* 49

08. Joseph Anton Koch, *Gianciotto Malatesta surprend son frère Paolo avec Francesca.* 57

09. David Wilkie, *La Lettre de recommandation* 63

10. Jean-Auguste-Dominique Ingres, *Roger délivrant Angélique* . 69

11. Augustus Egg, *Queen Elisabeth discovers she is no longer young* . 77

12. Carl Spitzweg, *L'Alchimiste* 85

13. Felix Vallotton, *La Visite* . 91

14. Ferdinand Hodler, *Fatigués de la vie.* 97

15. Kazimir Malevitch, *White on white.* 103

16. Ilya Iossifovitch Kabakov, *Qui a planté ce clou ? Je ne sais pas.* . 109

17. Catharina Van Eetvelde, *Équation* 119

Ce volume,
publié aux Éditions Les Belles Lettres
a été achevé d'imprimer
en octobre 2014
sur les presses
de la l'imprimerie SEPEC
01960 Peronnas

Numéro d'impression : 05425140913
Dépôt légal : novembre 2014
Numéro d'éditeur : 7930
Imprimé en France

 IMPRIM'VERT®

PEFC 10-31-1470 / **Certifié PEFC** / Ce produit est issu de forêts gérées durablement et de sources contrôlées. / pefc-france.org